Joy With
樂在吉他
Classical Guitar

自序 ── INTRODUCTION

小時候，家裡曾有一把古典吉他和一本《卡爾卡西吉他大教本》，好幾次想去彈彈吉他，但是看著『卡爾卡西吉他大教本』，心中只有一個感覺──為什麼書中的文字、音符我都看得懂，但就是不知道要怎麼彈？

2000年從法國回到台灣，開始投入古典吉他演奏及教學的工作。在台灣一般學習古典吉他所用的教材，最常見的還是那本「敦夫」先生翻譯自日本人「溝淵皓五郎」的《卡爾卡西吉他大教本》。此本教材出版於1966年，至今已有四十年的歷史。這期間在台灣一直沒有其他較適合初學者的吉他教本誕生，大部分的老師還是使用這本《卡爾卡西吉他大教本》。由於《卡爾卡西吉他大教本》翻譯自日文書，許多文字在我們今天看來不甚通順，資料較老舊，錯誤也未曾更改。在一次擔任吉他評審的工作中，看到有許許多多的吉他愛好者，不管是大朋友或是小朋友，都樂在彈吉他，但比較可惜的是有些愛好者缺乏正確的彈奏吉他觀念，或許是因為自學吉他，或許是因為他從老師學習到的資訊就是錯誤的。單純從書本上學習到的往往會有許多誤差，所以深深體會到適合初學者的教材除了要有樂譜、文字的解說之外，最好的方法就是正確的示範演奏。回國後這幾年的教學工作，自己也是沿用「敦夫」先生的《卡爾卡西吉他大教本》當教材，因為也別無選擇，但心中一直有個想法──出版一本較適合初學者的古典吉他教材。

「麥書國際文化」多年來一直致力於吉他音樂的出版，對於古典吉他的推廣也不遺餘力，感謝他們實現我的夢想，讓這本書順利的誕生。也感謝薛丞堯先生不吝提供他的〈吉他手幻想曲〉系列畫作用於本書的封面及插圖，讓本書生色不少。

僅希望這本書的出版能對台灣的古典吉他教育有小小的助益，能幫助更多學習古典吉他的朋友更加認識吉他音樂，進而樂在吉他！

楊昱泓

2006年6月6日於台北

楊昱泓

· 台灣澎湖人
· 法國巴黎師範音樂院、法國國立CACHAN音樂院畢業·主修古典吉他

經歷

· 大安社區大學講師
· 真理大學音樂系講師
· 淡江中學音樂班指導老師
· 吉他印象室內樂團音樂總監
· 台灣吉他學會秘書長
· 台灣吉他學會理事
· 台灣吉他聯合交響樂團首席
· 台北古典吉他合奏團首席
· 龍門吉他室內樂團首席
· 台北市教師研習中心中小學教師古典吉他研習班講師
· 台灣吉他大賽評審

著有——「古典吉他名曲大全（一）、（二）、（三）」
E-mail：yangyuhung@gmail.com

f 樂在吉他－楊昱泓老師的古典吉他 🔍

插畫—薛丞堯

· 現為基隆市武崙國小藝術與人文專任教師，負責視覺藝術教學。
· 沐笛室內樂團創辦人。
· 曾獲得1992年台灣區音樂比賽古典吉他獨奏成人組第一名。
· 入圍37、38屆日本東 國際吉他大賽。
· 曾為龍門吉他室內樂團與六絃樂集團員。
· 本系列畫作名為〈吉他手幻想曲〉，曾於2005年4到6月間在萬里亞尼克舉辦個展。

　　〈吉他手幻想曲〉以超現實與個人化手法，創造出幻想式的場景，刻畫著一位吉他愛好者學習吉他、與吉他為友的心路歷程與生命狀態。

MP3音檔　　教學影片

■本公司鑒於數位學習的靈活使用趨勢，取消隨書附加之影音學習光碟，改以QR Code連結影音分享平台（麥書文化官方YouTube）。學習者可以利用行動裝置掃描書中QR Code，即可立即觀看所對應的彈奏示範。另外也可掃描右方QR Code，連結至教學影片之播放清單。

■完整音檔MP3請至「麥書文化官網－好康下載」處或掃瞄左側QR Code下載（需先加入麥書文化官網會員）。

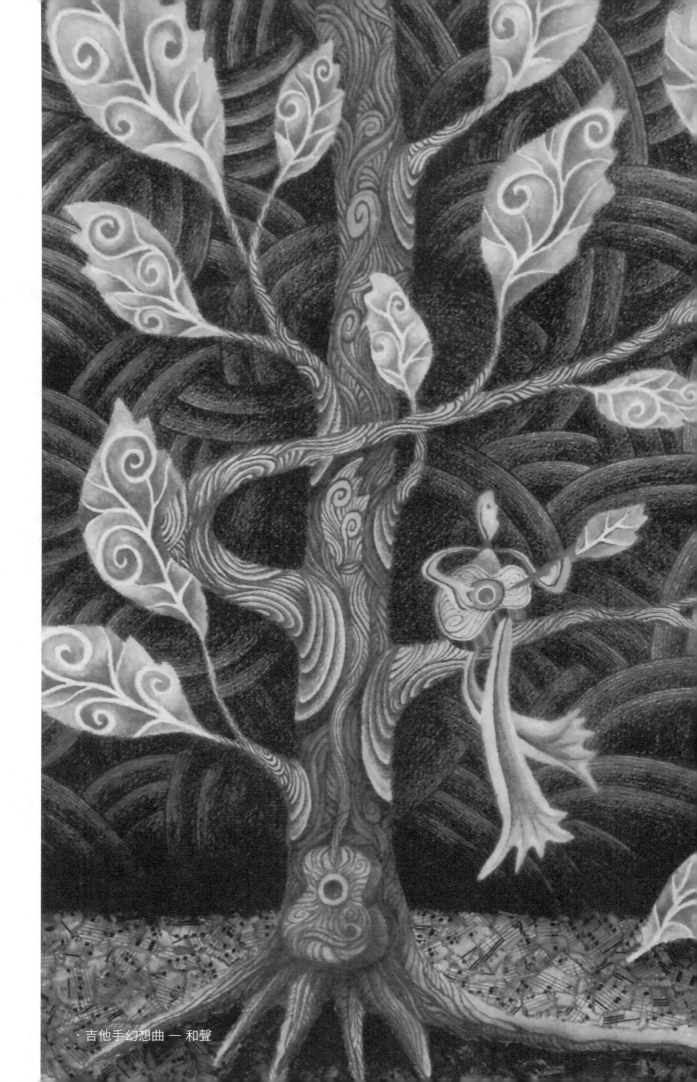

·吉他手幻想曲 — 和聲

contents

樂在吉他

入門篇

關於古典吉他

給古典吉他初學者

「吉他」在一般人的印象，是很普遍的樂器，許多人總認為吉他只是彈彈唱唱用的樂器，難登大雅之堂。

吉他發展的歷史，遠比鋼琴、小提琴等樂器還要早，在文藝復興時期還是當時的主流樂器。但由於樂器本身的限制（音量較小），還有彈奏上的困難度，它的地位逐漸被鋼琴、小提琴等樂器取代。許多優秀的作曲家因為不會彈吉他，而無法為吉他寫曲子，也是造成吉他不被重視的原因。幸好還有許多出色的吉他音樂家默默在為吉他音樂不斷地貢獻，讓吉他發展成為重要的獨奏樂器。

古典吉他的確是極為困難學習的樂器，不像其他樂器較容易上手。後來衍生出許多也叫「吉他」的樂器，如民謠吉他、電吉他等，彈奏上較不會那麼困難，也較為一般大眾所接受，但也因此造成古典吉他不被重視，甚至讓「吉他」變成只是一項不入流的樂器。

會「彈吉他」曾是許多人的夢想，但彈吉他必須有正確的觀念，從「古典吉他」入門是最重要的基礎。「學的是音樂，而不是只學彈吉他」更是重要。樂器只是幫助我們詮釋樂曲的工具，學會如何彈奏樂器，接下來更重要的是學習音樂的藝術，會彈吉他只能稱為吉他演奏者，懂得音樂藝術的吉他演奏者，才能稱為吉他音樂家。用學藝術的心態去學習，多看、多聽、多想，才能真正進入音樂的世界。

學習古典吉他前的準備

1 一把適合自己的古典吉他

初學者選購吉他，一般價位在台幣伍千元左右即可買到一把不錯的入門琴，如果經濟狀況許可，亦可直接購買比較好的手工吉他，一般練習琴的價位約在三萬元左右，演奏琴則在十萬元以上。

吉他的大小並非只有一種，可依個人身材或手的大小找到不同大小的吉他，大致可分為以下四種：
1. 標準弦長65cm
2. 加大弦長66cm
3. 為女生或手較小者設計的弦長63cm
4. 小朋友使用的弦長58cm
不過除了標準大小的吉他外，特殊大小的吉他在市面上較難找到，需特別訂做。

2 譜架、踏板

譜架及踏板雖然可以用其他的物品代替，但會
影響彈奏的姿勢。

3 節拍器、調音器

節拍器和調音器是學音樂不可或缺的輔助工具。

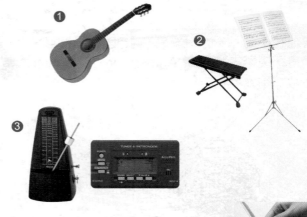

4 修指甲用的工具（一般砂紙、指甲刀...等）

指甲的修剪對音色有極大的影響，修指甲亦是一門很大的學問。

5 一位好的吉他老師

很多人靠自學，參考一些古典吉他書籍而自己練習，但得到的效果往往事倍功半，還會養成許多壞
習慣，造成無法進步，慎選吉他老師，才能有正確的彈奏方法及觀念。

關於吉他 Q & A

Q.1 古典吉他和民謠吉他有什麼不同？

從外觀上來看，古典吉他用的是尼龍弦，音
箱較小，指板較寬，但琴格較少；民謠吉他
採用鋼弦，音箱較大，指板較窄，琴格較
多。二者設計上不同是因為彈奏上所需的功
能不同，古典吉他以詮釋樂曲、演奏為主，
需較寬大的指板；民謠吉他以歌曲伴唱為
主，指板較窄以方便按和弦，用鋼弦發出的
聲音較清脆，一般來講，古典吉他可以取代
民謠吉他來使用，但民謠吉他則不適合彈奏
古典吉他的音樂。

Q.2 學吉他有年齡限制嗎？

學習任何樂器當然從愈小學愈好，一般所見
的吉他都是適合成年人的身材及手的大小所
設計的標準尺寸，但也有適合小朋友彈奏的
小吉他，學吉他開始的年齡最好是6歲（幼稚
園大班或小學一年級，這時候他們的手型指
力已成長至比較完全），至於成年人當然沒
有限制！

Q.3 學吉他需要有音樂基礎嗎？要先學鋼琴嗎？

有學過鋼琴或其他樂器，對於音樂上的觀念
會有幫助，但完全沒有其他樂器基礎，直接
從古典吉他入門亦不失是一個好方法。

Q.4 彈吉他手會很痛嗎？

彈吉他就生理學上來講，左手按弦的動作是
比較不自然的事，左手會痛，手指會長繭，
一定要先克服，所謂熟能生巧，彈過幾次自
然就能輕鬆面對！

Q.5 彈吉他一定要留指甲嗎？

彈吉他的右手留些指甲是為了彈奏美好的音
色，在十八、十九世紀的吉他演奏家，也有
提倡不留指甲的彈法，但用現代的吉他彈奏
出最好的音色還是需要指甲來幫忙，至於左
手為了按弦的緣故，當然是不准留長指甲！

古典吉他演進與吉他各部名稱

吉他在十七、十八世紀時有著非常華麗的外表,講究雕工上的精細,現在的吉他標準大小是採用西班牙製琴家托瑞斯 Antonio de Torres Jarado(1817~1892)做出的古典吉他形狀,所以Torres亦被尊稱為近代吉他之父!

早期的吉他

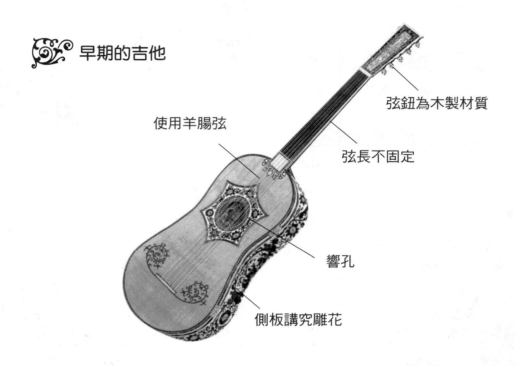

使用羊腸弦

弦鈕為木製材質

弦長不固定

響孔

側板講究雕花

現代的吉他

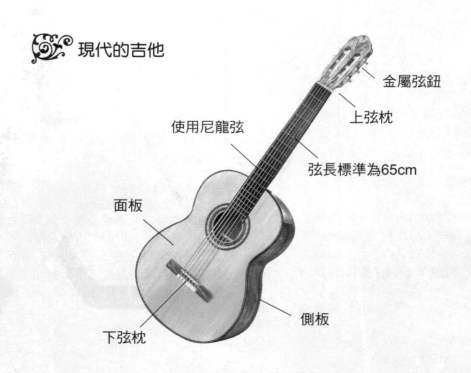

金屬弦鈕

上弦枕

使用尼龍弦

弦長標準為65cm

面板

下弦枕

側板

彈撥樂器家族

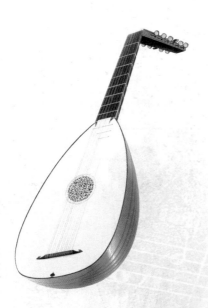

魯 特 琴

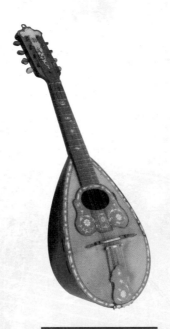

曼 陀 林

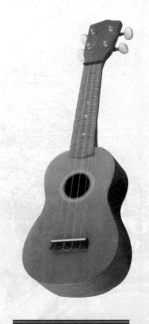

烏 克 麗 麗

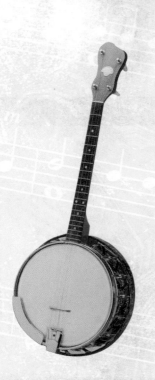

班 鳩 琴

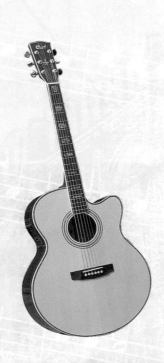

民 謠 吉 他

電 吉 他

預備練習

彈奏吉他基本姿勢

正　面

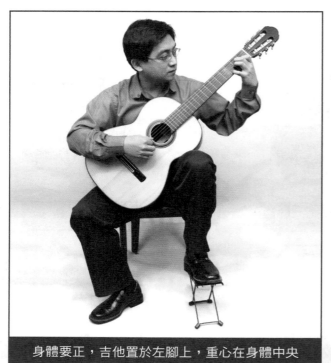

身體要正，吉他置於左腳上，重心在身體中央

側　面

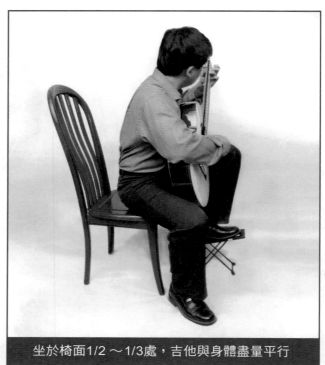

坐於椅面1/2～1/3處，吉他與身體盡量平行

右　手

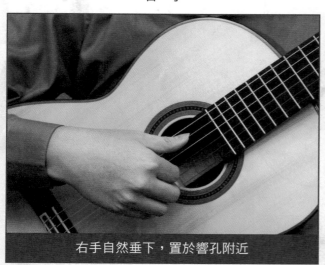

右手自然垂下，置於響孔附近

左　手

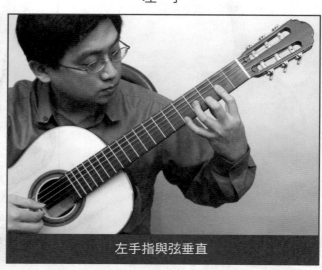

左手指與弦垂直

基本彈奏法

1. 壓弦彈法：用於彈奏單音旋律或特別強調的音，音色較佳，但彈奏限制多。

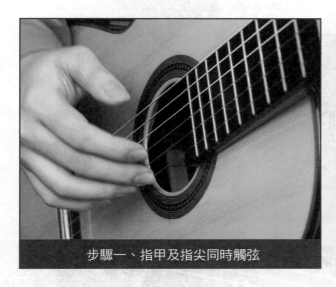

步驟一、指甲及指尖同時觸弦

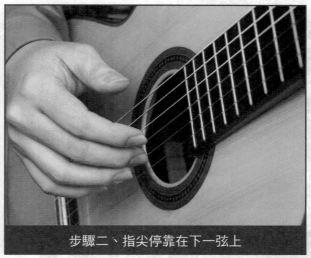

步驟二、指尖停靠在下一弦上

2. 勾弦彈法：一般彈奏時多用勾弦彈法，彈奏較容易，但音色不像壓弦彈法圓潤。

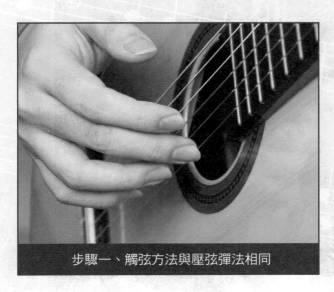

步驟一、觸弦方法與壓弦彈法相同

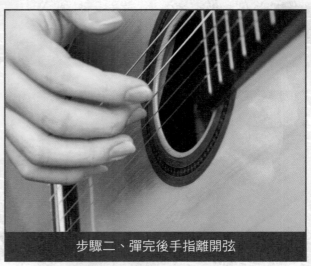

步驟二、彈完後手指離開弦

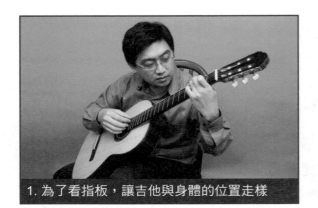

1. 為了看指板，讓吉他與身體的位置走樣

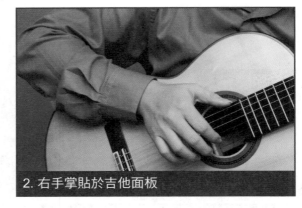

2. 右手掌貼於吉他面板

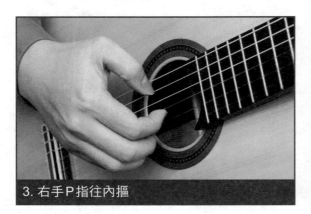

3. 右手P指往內摳

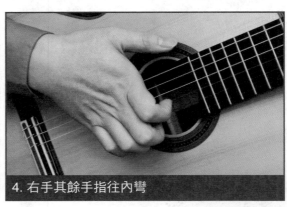

4. 右手其餘手指往內彎

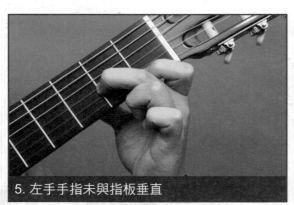

5. 左手手指未與指板垂直

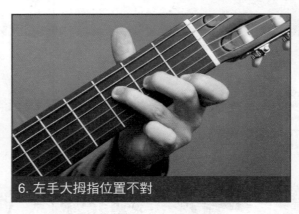

6. 左手大拇指位置不對

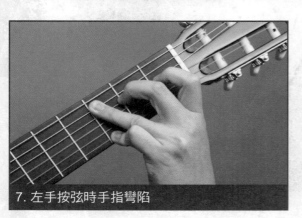

7. 左手按弦時手指彎陷

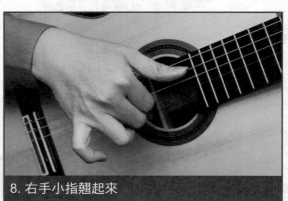

8. 右手小指翹起來

指甲修剪法

為了彈奏出好的音色，右手指甲必須修至最佳的長度才能有好的觸弦，好的音色。

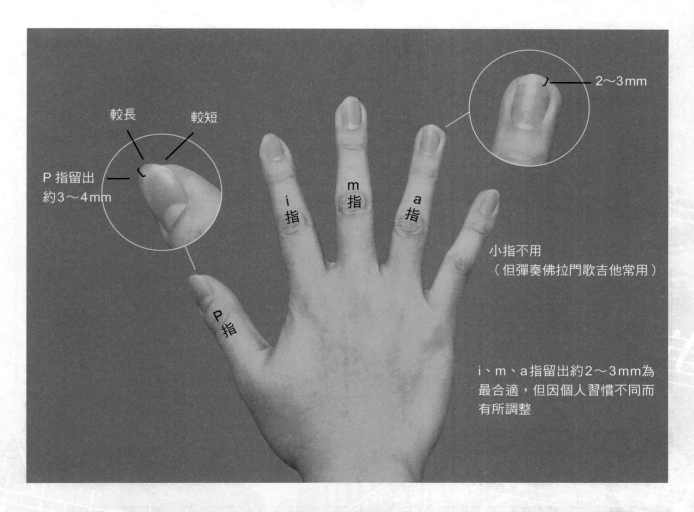

2～3mm

較長　　較短

P指留出
約3～4mm

i指

m指

a指

P指

小指不用
（但彈奏佛拉門歌吉他常用）

i、m、a指留出約2～3mm為
最合適，但因個人習慣不同而
有所調整

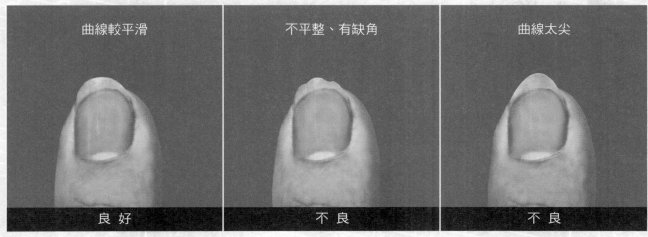

曲線較平滑　　　　不平整、有缺角　　　　曲線太尖

良好　　　　　　　不良　　　　　　　　　不良

修指甲時不要用銼刀，最好是用砂紙，可以買磅數約600-2000P較細的砂紙。

吉他各琴格上的音

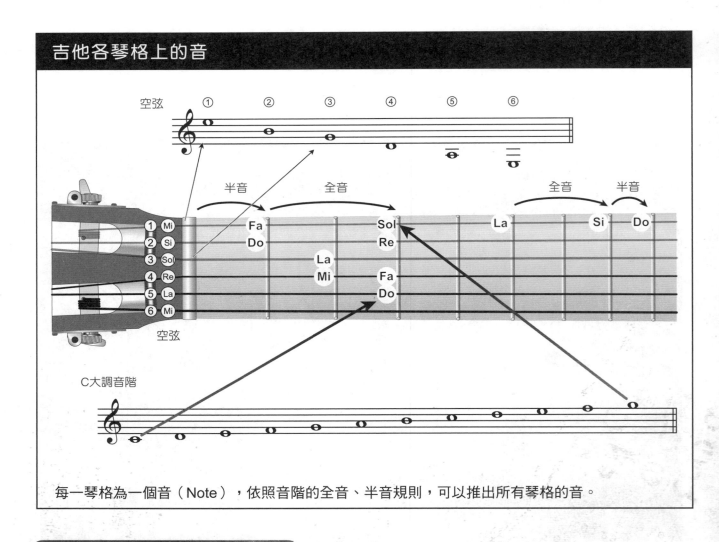

每一琴格為一個音（Note），依照音階的全音、半音規則，可以推出所有琴格的音。

古典吉他記譜法

古典吉他的音域，對應在鋼琴鍵盤上如下圖所示：

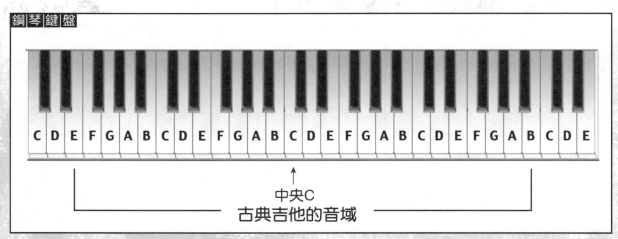

為了方便彈奏者視譜，古典吉他採用了高音譜記號
(G譜號)，但提高8度記譜，避免過多的下加線。

譜上的特殊記號

1	右手的記號	*p . i . m . a*
2	左手的記號	**1 · 2 · 3 · 4 · 0**
3	弦的記號	① ② ③ ④ ⑤ ⑥
4	把位記號	C.V , C.VII , C.5 , C.7

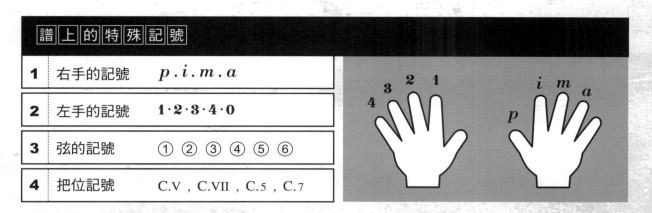

譜例 ── **Estudio 練習曲** ──

梭爾 F.Sor

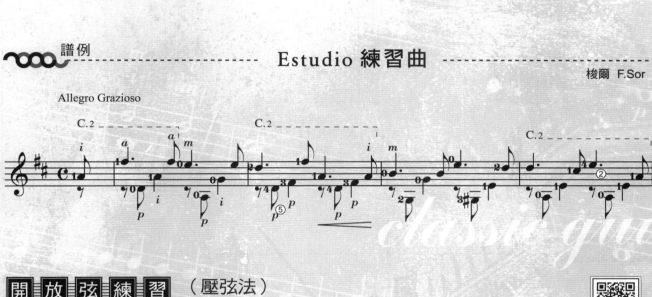

開放弦練習 （壓弦法）

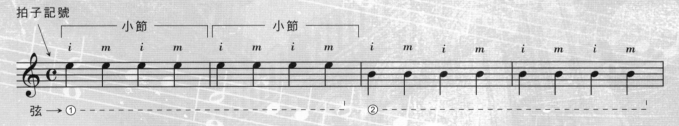

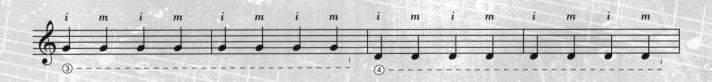

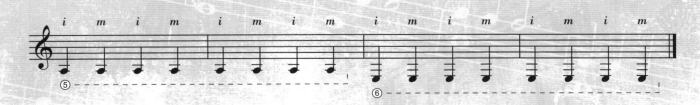

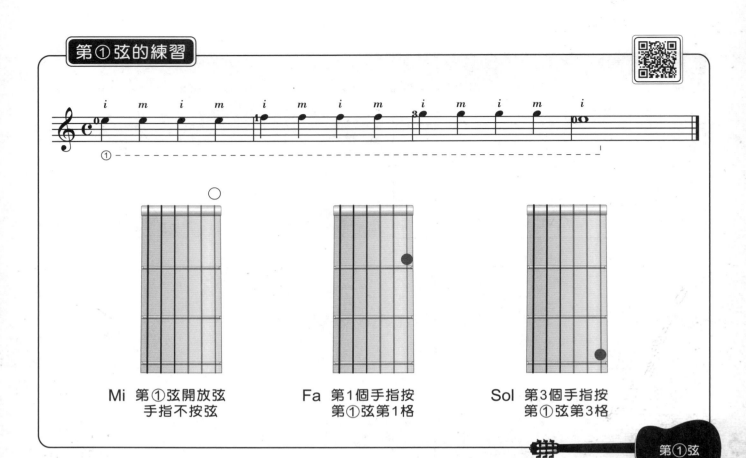

Mi 第①弦開放弦
手指不按弦

Fa 第1個手指按
第①弦第1格

Sol 第3個手指按
第①弦第3格

第①弦

第②弦的練習

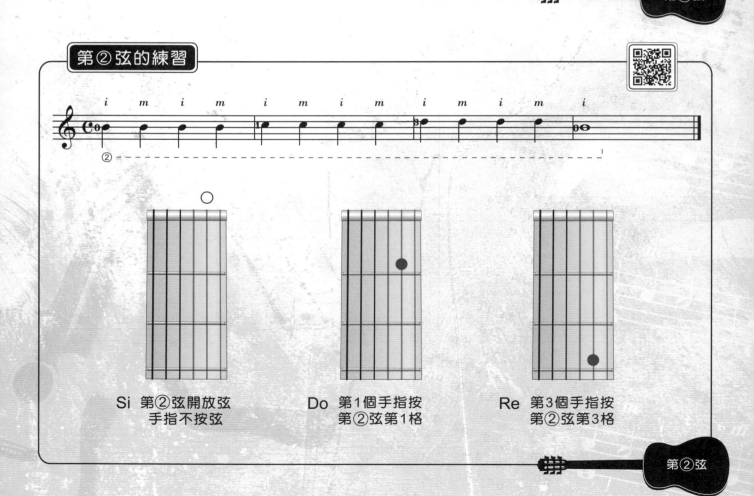

Si 第②弦開放弦
手指不按弦

Do 第1個手指按
第②弦第1格

Re 第3個手指按
第②弦第3格

第②弦

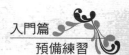

第③弦的練習

Sol　第③弦開放弦
　　　手指不按弦

La　第2個手指按
　　第③弦第2格

第③弦

單音彈奏練習

快樂頌
Symphony No.9 - Choral

貝多芬 Beethoven

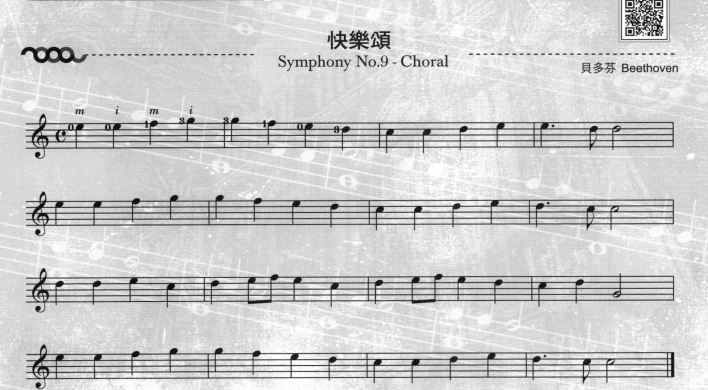

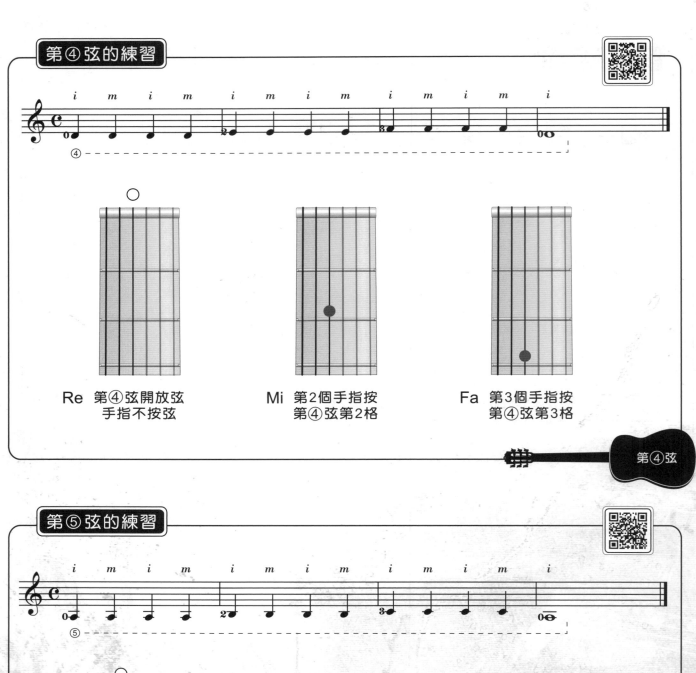

Re 第④弦開放弦
手指不按弦

Mi 第2個手指按
第④弦第2格

Fa 第3個手指按
第④弦第3格

第④弦

第⑤弦的練習

La 第⑤弦開放弦
手指不按弦

Si 第2個手指按
第⑤弦第2格

Do 第3個手指按
第⑤弦第3格

第⑤弦

第⑥弦的練習

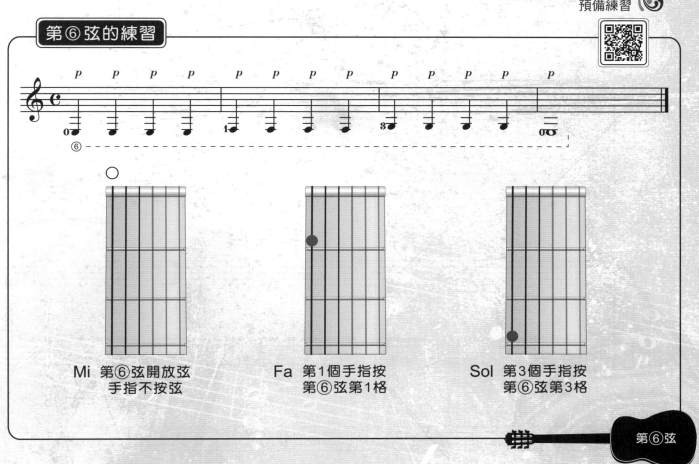

Mi　第⑥弦開放弦
　　手指不按弦

Fa　第1個手指按
　　第⑥弦第1格

Sol　第3個手指按
　　第⑥弦第3格

第⑥弦

單音彈奏練習（二）

小星星

法國民謠

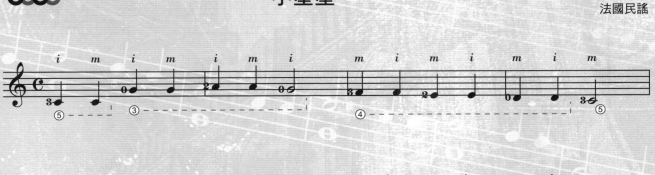

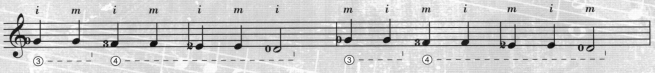

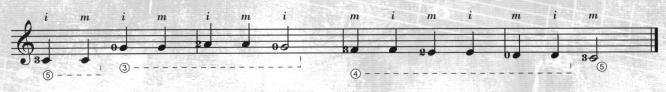

二重奏練習曲

V.A DUVERNOY

Moderato

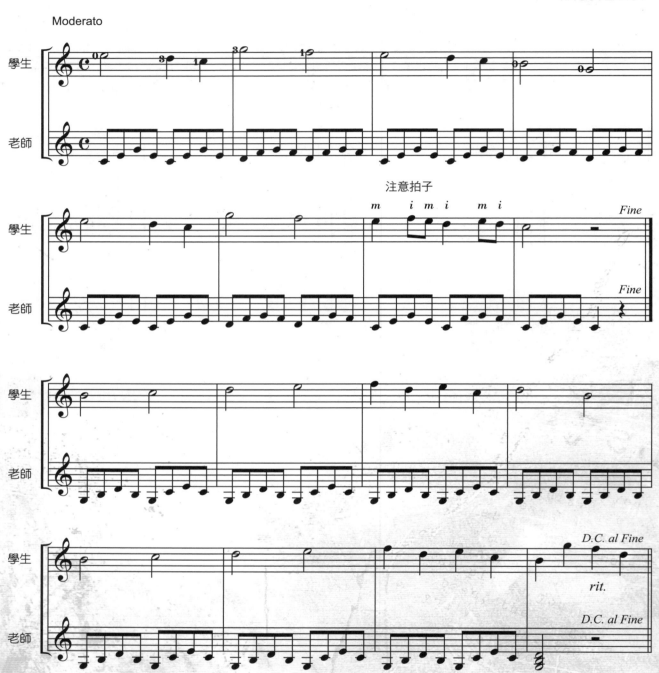

注意拍子

同時彈出兩個音（六度的練習）

※上聲部用 *i. m* 指交換彈奏，下聲部用P指彈奏。

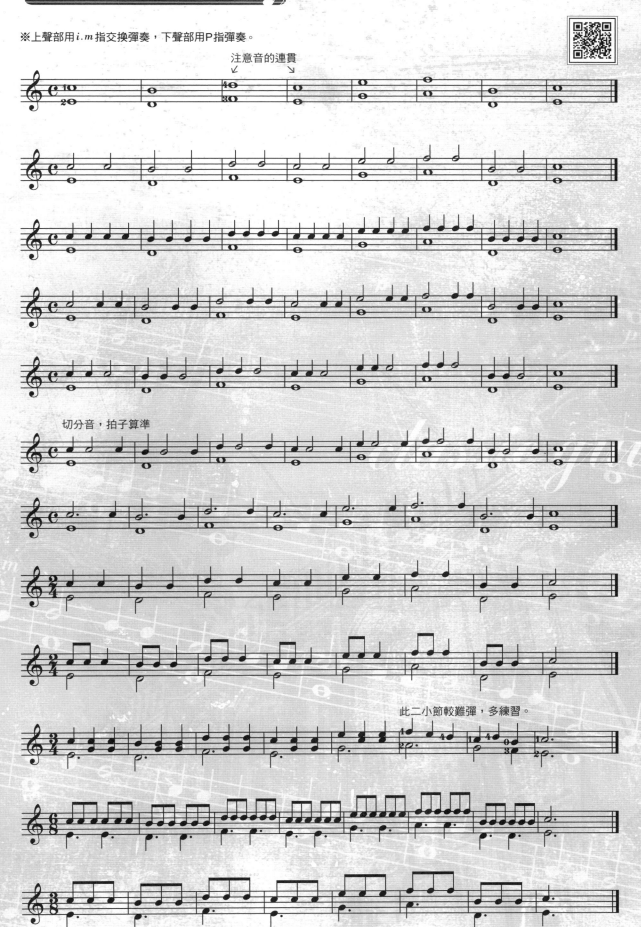

注意音的連貫

切分音，拍子算準

此二小節較難彈，多練習。

前奏曲
Prelude

<div align="right">卡露里 F.Carulli</div>

第一型

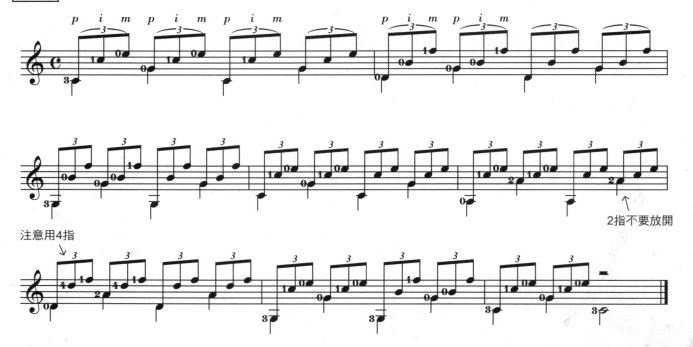

注意用4指

2指不要放開

第二型　第三型　第四型　第五型　第六型　第七型　第八型　第九型　第十型

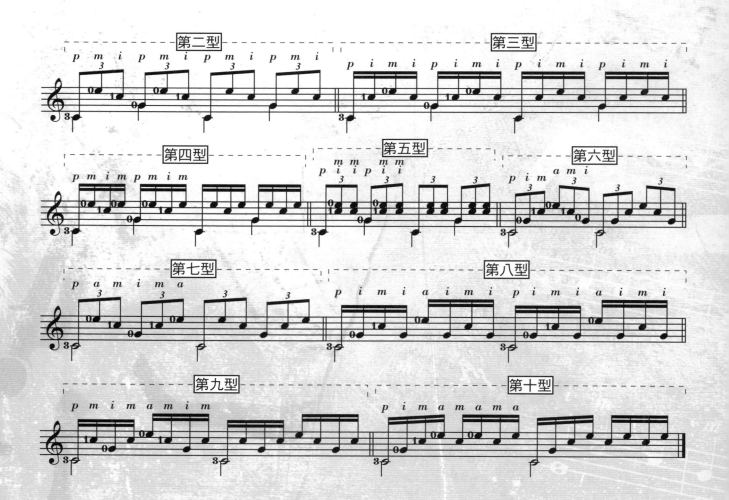

基本樂理

認識五線譜

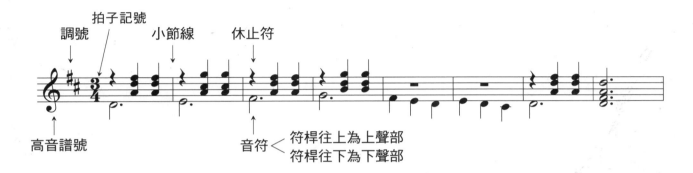

調號　拍子記號　小節線　休止符
高音譜號　　　音符 < 符桿往上為上聲部　符桿往下為下聲部

音符的長度

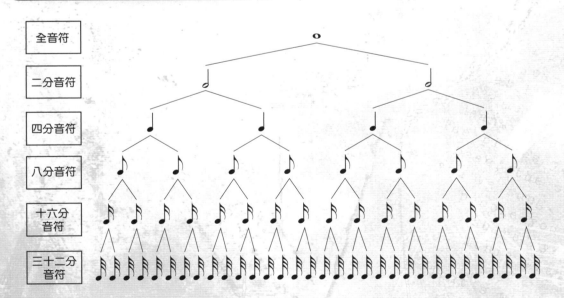

全音符
二分音符
四分音符
八分音符
十六分音符
三十二分音符

休止符

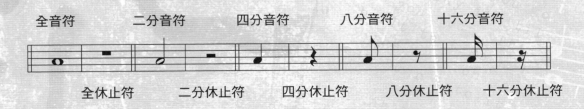

全音符　　二分音符　　四分音符　　八分音符　　十六分音符

全休止符　　二分休止符　　四分休止符　　八分休止符　　十六分休止符

音樂符號解說一覽表

音樂符號解說

p	Piano　弱	Amabile	和藹的
mp	Mezzo piano　中弱	Andante	行板
pp	Pianissimo　極弱	Andantino	小行板(比行板稍快)
ppp	Pianississimo　最弱	Animato	有朝氣
f	Forte　強	Apagados	消音
mf	mezzo forte　中強	Appassionato	熱情的
ff	fortissimo　極強	Arg.(arpeggio)	分散和弦
fff	forteississimo　最強	A tempo	原速
sf . sfz	sforzando　特強	Attacca	不間歇就開始下一樂章的演奏
rf . rfz . rinf	rinforzando　突強		
fp	forte piano　由強轉弱	**[B]**	
pf	piano forte　由弱轉強	Brillante	華麗的
D.C.	Da Capo　從頭重複演奏	Buriesca	滑稽的
D.S.	Dal Segno　從 𝄋 處重複演奏		
Fine	結束	**[C]**	
⑤=G，⑥=D	第五弦調成G音，第六弦調成D音	Cadenza	裝飾奏
C.1	一琴格	Cantabile	流暢的
arm.7	泛音，數字為手指輕觸之琴格	Cantando	旋律如歌
8dos.	二個八度音	Canto	主旋律
⊕	Coda　樂曲尾段	Commodo	自然
⌒	Fermata　延長記號	Con brio	活潑的
∼∼	Mordent　由主音與低半音的助音	Con moto	加快
	快速交替構成的裝飾音	Cresc.(crescendo)	漸強的
◁	Cresc.(crescendo)　漸強		
▷	Decresc.(Decrescendo)　漸弱	**[D]**	
		Decresc.(decrescendo)	漸弱的

專有名詞解說

[A]

Accel.(accelerando)	速度逐漸加快	Dim.(diminuendo)	漸弱的
Accent	重音記號	Dolce	悅耳的
Adagio	慢板		
Adagietto	稍慢板	**[E]**	
Adagissimo	極慢板	Energico	有力量的
Ad lib.(Ad libitum)	即興演奏	Espress.(espressivo)	感情豐富的
Affettuoso	充滿感情的	Express.(expression)	表情
Agitato	激動的		
Allarg.(Allargando)	逐漸減慢並漸強的	**[F]**	
Allegretto	稍快板	Fine	結尾
Allegro	快板，輕快		
Allegro non troppo	輕快但不過甚	**[G]**	

Gliss.(glissando)	滑音
Grave	極緩行
Grazioso	優美的

[I]

Imperioso	高貴的
Insensible	徐緩的

(L)

Lamentando	悲傷的
Larghetto	稍緩慢的
Largo	極慢板
Legato	圓滑
Legatissimo	非常圓滑
Leggiero	輕鬆、輕快的
Leggierissimo	非常輕鬆
Lento	慢板
Loco.	原位置

(M)

Maestoso	莊嚴樂句
Mancando	漸慢而弱
Marcato	加強的
Meno	速度稍慢
Mesto	憂愁的
Misterioso	神秘的
Moderato	中板
Molto	非常
Morendo	漸慢而弱
Mosso	快速的

(N)

Nat.(natural)	還原音

(O)

Octetto	八重奏
Op.	作品號碼

(P)

Passionato	熱情
Perdendosi	漸慢而弱
Pesante	沉重的
Piu animato	立即轉快
Piu lento	速度轉慢
Piu mosso	更活躍些
Pizz.(pizzicato)	撥奏
Poco	稍微
Poco a poco	逐漸
Pomposo	華麗
Presto	急板

(Q)

Quartetto	四重奏
Quintetto	五重奏
Quasi	類似

(R)

Rall.(rallentando)	速度漸慢
Rapido	急速地
Rasg.(rasgueado)	「撒指奏法」佛拉門哥的吉他彈奏
Religioso	嚴肅
Rinforz.(rinforzando)	突然變強
Rit.(ritardando)	漸慢的
Ritenuto	突然變慢
Rubato	自由速度

(S)

Seguido	連續的
Sempre	常常
Septetto	七重奏
Sestetto	六重奏
Sim.(simile)	與前奏法類似
Smorz.(smorzando)	漸慢而弱
Solo	獨奏
Sostenuto	持續不斷
Spiritoso	有精神的
Stretto	快速的
String.(stringendo)	速度逐漸加快
Subito	急速的

(T)

Tempo primo	速度還原
Ten.(tenuto)	保持著
Tranquillo	恬靜
Tr.(tremolo)	顫音，一個音或兩個音的快速反覆
Trio	三重奏
Tutti	全體奏

(V)

Vibrato	顫音
Vigoroso	強而有力的
Vivace	甚快板
Vivacissimo	甚急板
Vivo	輕快的

大調音階的形成

大調音階由兩個四聲音階組成，各音之間按一定的模式排列而成。

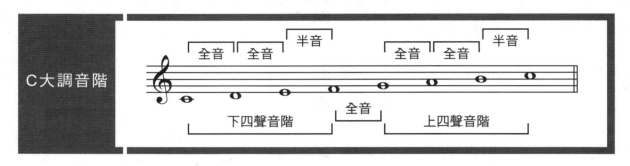

C大調音階

用C大調音階的「上四聲音階」再加後一個「四聲音階」則形成G大調音階。

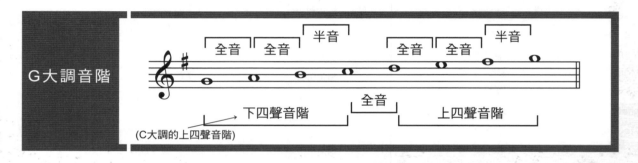

G大調音階

用C大調音階的「下四聲音階」再加上前一個「四聲音階」則形成F大調音階。

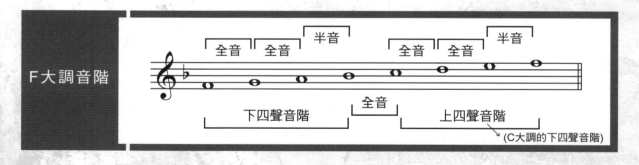

F大調音階

按此原則，可以推出每一個大調音階

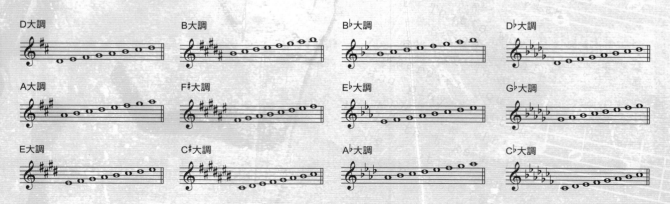

小調音階的形成

每一個大調皆有一個相同調號的關係小調，用大調音階的第六音當作主音，則可形成小調音階，以C大調為例，第六音為La，以La為主音，我們可以得到A小調音階（自然小音階）。

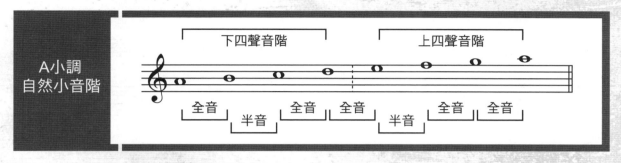

由於和聲學上的關係，小調音階的第七音與第八音之間必須呈半音狀態，才能有導入主音的效果，所以將第七音升高半音形成「和聲小音階」。

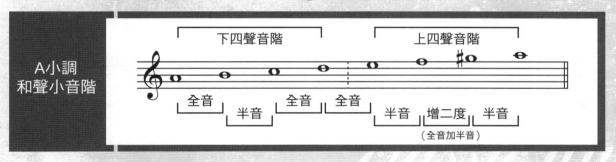

和聲小音階的音程甚為難唱，所以作曲家為了旋律所需，出現了第三種小音階「旋律小音階」音階上行時第六、七音升高半音，下行時則還原。

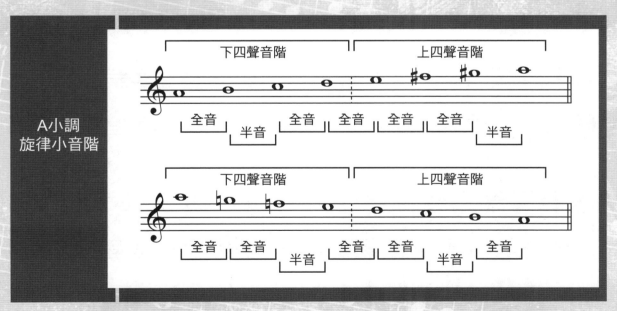

各大小調調號及音階

C 大調
A 小調
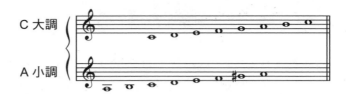

F 大調
D 小調
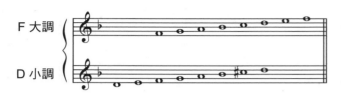

G 大調
E 小調
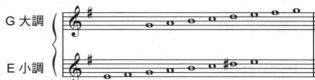

B♭大調
G 小調
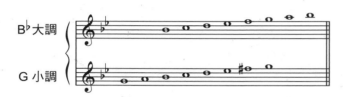

D 大調
B 小調
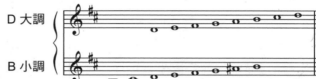

E♭大調
C 小調
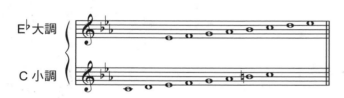

A 大調
F#小調
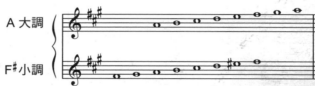

A♭大調
F 小調
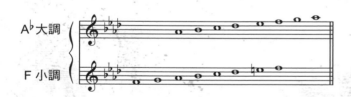

E 大調
C#小調
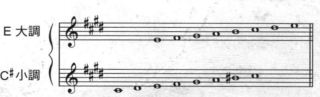

D♭大調
B♭小調
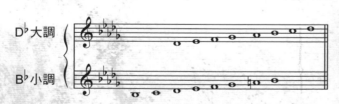

B 大調
G#小調
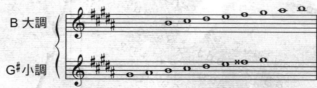

G♭大調
E♭小調
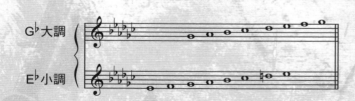

F#大調
D#小調
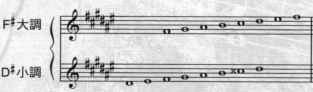

C♭大調
A♭小調
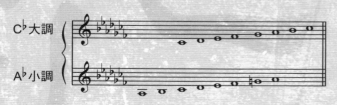

C#大調
A#小調
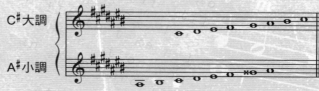

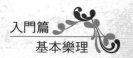

和 弦

彈奏一個音稱做「單音」，同時彈奏二個音稱為「和聲」。例如同時彈奏Do與Mi稱為三度的和聲，同時彈奏Do與Sol稱為五度的和聲，以此類推。而同時彈出三個音以上則稱為「和弦」，但「和弦」的組成有一定的規則才會有"和諧的"聲響。

和弦的構成

和弦組成的基本原則為〔根音+根音上面三度的音+根音上面五度的音〕，根音的音名即為和弦的名稱。例如：根音為Do，稱為C和弦。由三個音組成的和弦稱為「三和弦」簡稱為「和弦」。

和弦依組成音的不同，又可分為大和弦、小和弦、增和弦、減和弦等。

常用的和弦有以下幾種：

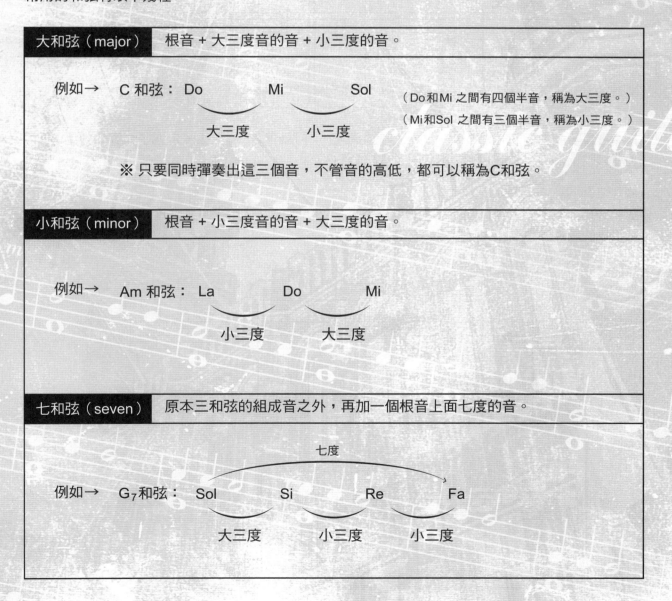

主要和弦

以C大調為例：

C大調音階裡面最重要的三個音為Do、Fa、Sol，稱為主音、下屬音、屬音。

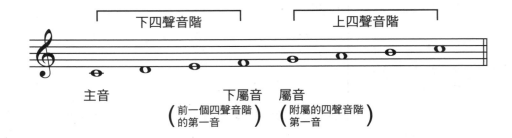

音階裡面每個音都能當做根音做出和弦。

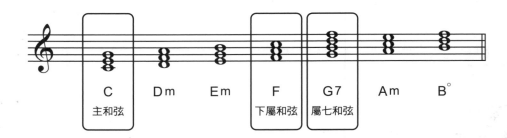

其中最重要的三個和弦為C、F、G，稱為主和弦、下屬和弦、屬和弦。但為了和聲的效果，「屬和弦」常被「屬七和弦」取代。（G7 取代G）

每一個調都有不同的主要和弦，主要和弦在每一個調性的曲子中最常被使用到，所以必須熟記每一個調性的主要和弦。

例如：

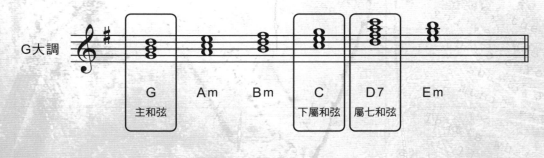

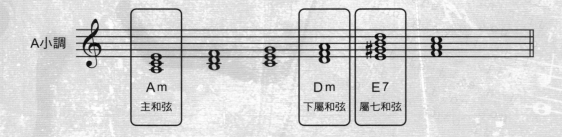

初級篇

· 吉他常用各調基本彈奏法
· 適合吉他彈奏的調性及各調主要和弦

· 吉他手幻想曲 — 遊戲

吉他常用各調基本彈奏法

C大調

■ C大調音階

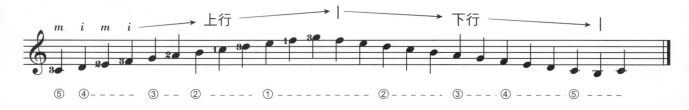

| ⑤ | ④ | ③ | ② | ① | ② | ③ | ④ | ⑤ |

音階練習

注意跨弦的指法

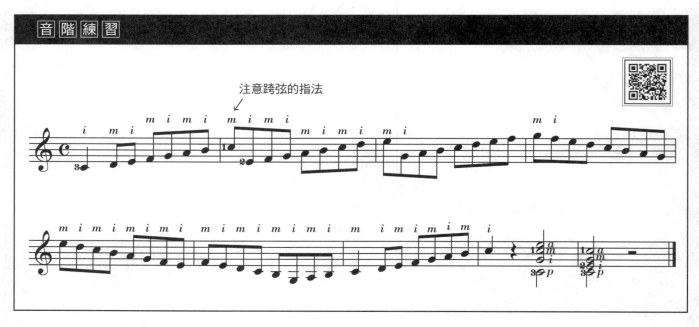

※ 音階練習用壓弦彈法（Apoyando）。

※ 速度從 ♩=60慢慢加快，直到 ♩=100以上。

▌C大調主要和弦

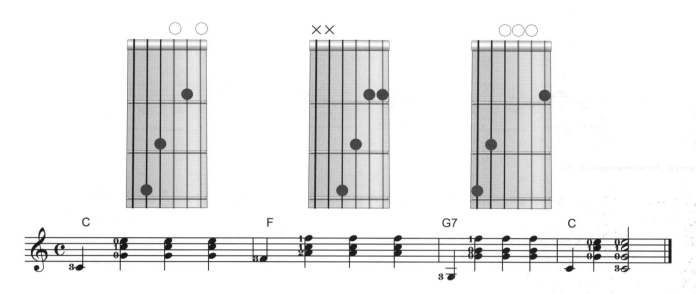

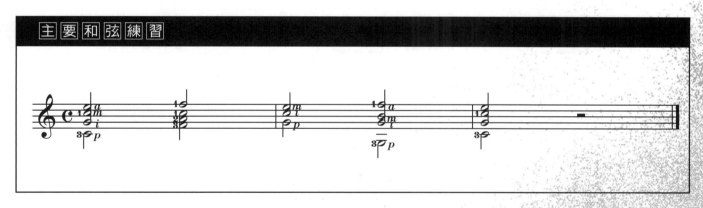

主 要 和 弦 練 習

練習曲
Estudio

卡爾卡西　M.Carcassi

小行版 — Andantino

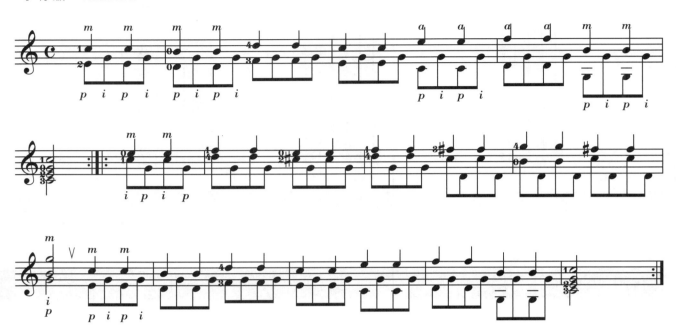

吉他音樂家

·卡爾卡西與卡爾卡西吉他教本

·1836年在巴黎出版的卡爾卡西吉他教本

卡爾卡西（1792～1853）是出生於義大利，活躍於法國巴黎的吉他音樂家。他所留下的著作《卡爾卡西吉他教本》是所有初學古典吉他必彈的教材。所謂「一說到卡爾卡西就是吉他教材，一說到吉他教材就是卡爾卡西」。可見卡爾卡西在古典吉他上的影響力。

練習曲
Estudio

卡爾卡西　M.Carcassi

稍快版 — Allegretto

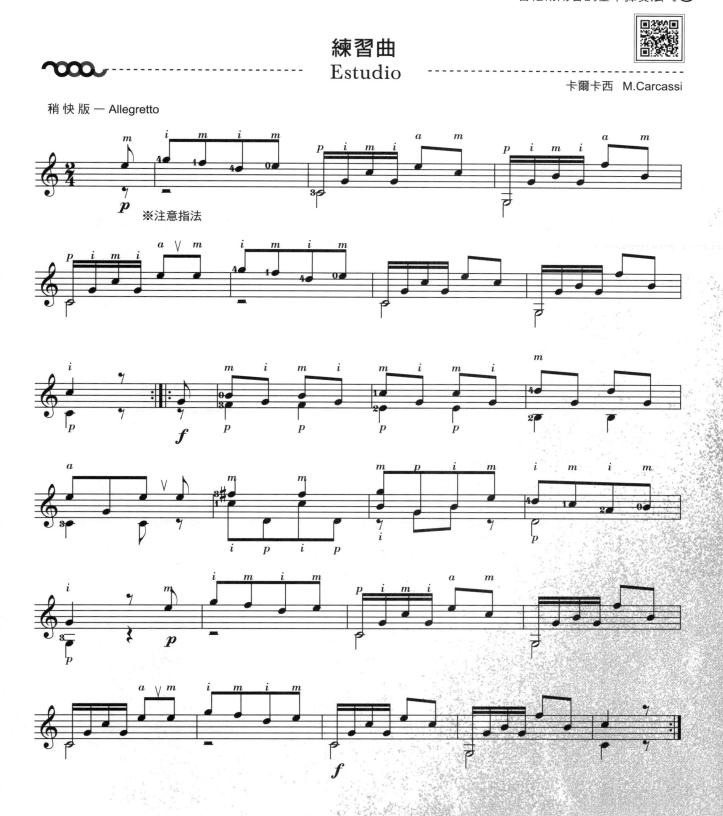

※注意指法

圓舞曲及三個變奏曲
Waltz

卡露里 F.Carulli

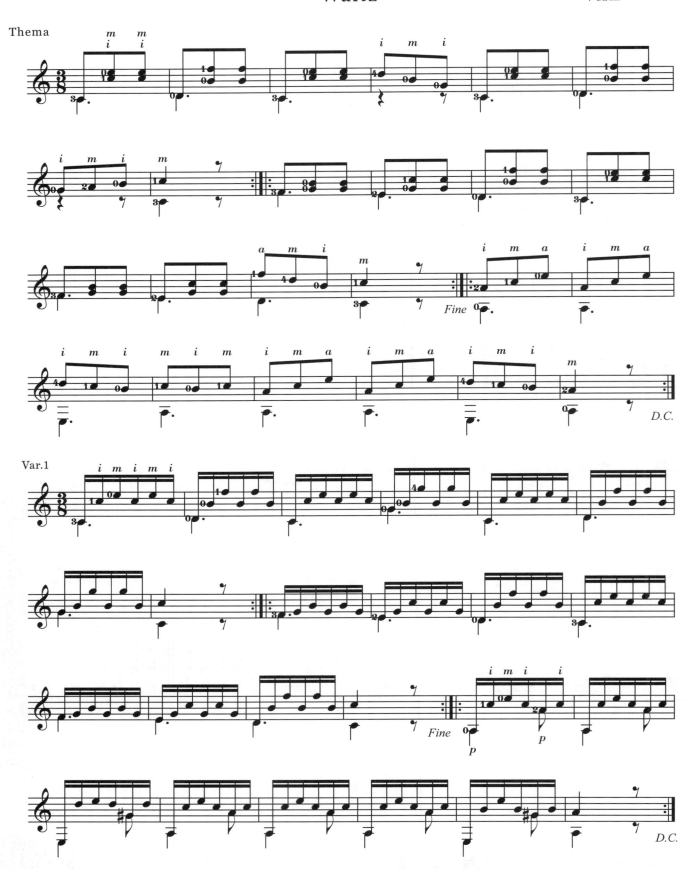

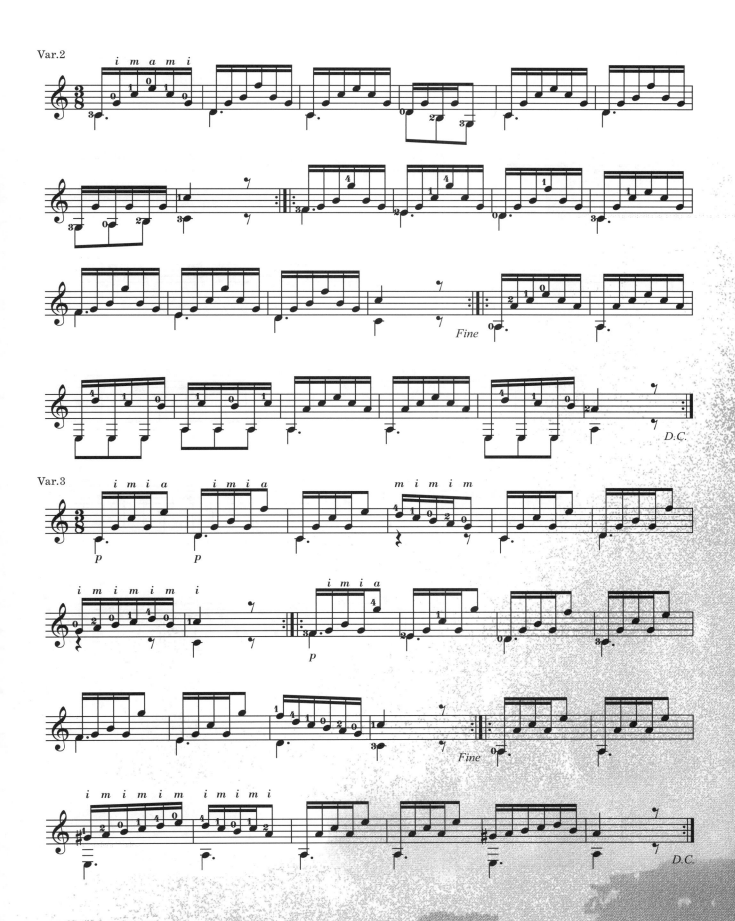

蝴蝶
Le Papillon

朱利安尼　M.Giuliani

Andantino

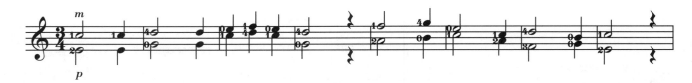

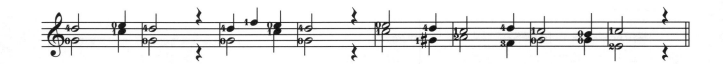

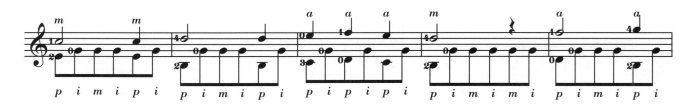

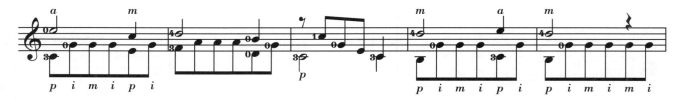

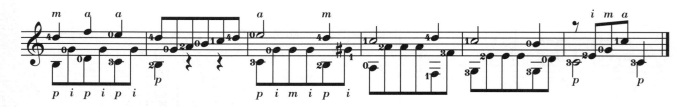

夜曲
Nocturno

亨哲 C.Henze

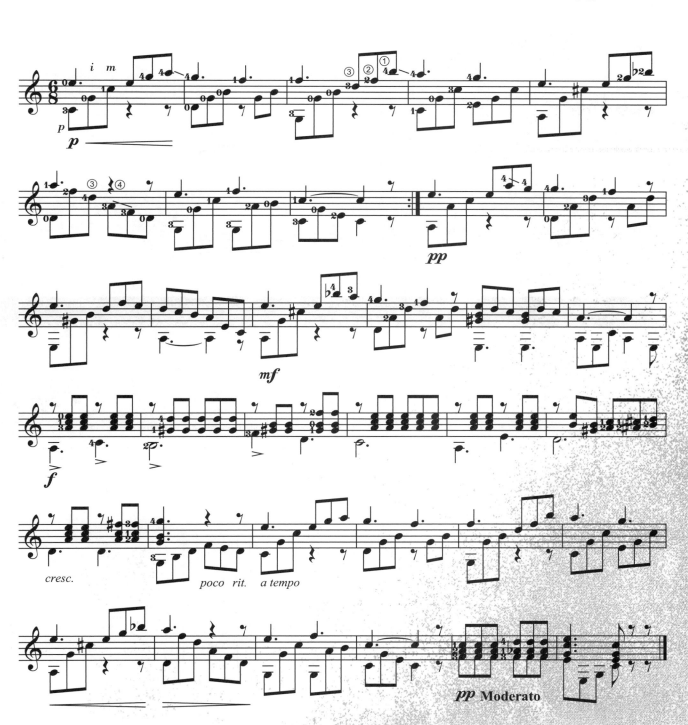

※ 很優美的曲子，可以用較自由的方法詮釋，不要太死板。

A小調

自然小音階

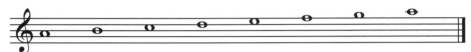

和聲小音階

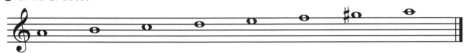

旋律小音階

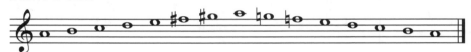

音階練習

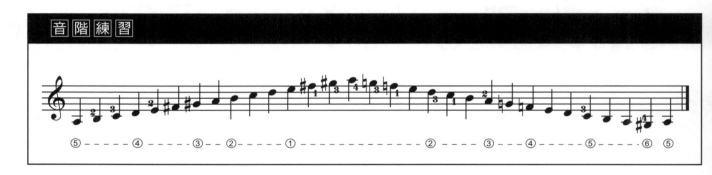

主要和弦

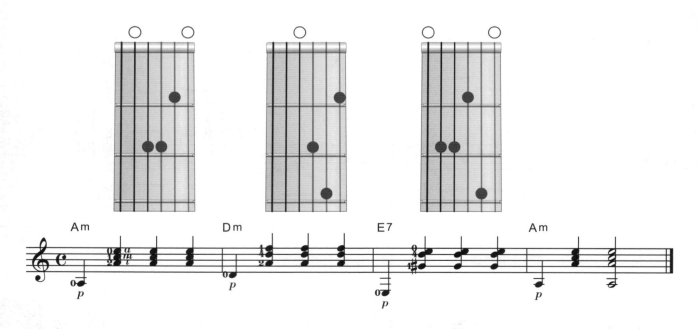

主要和弦練習

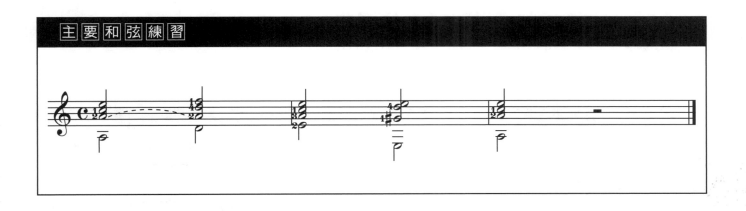

練習曲
Estudio

卡諾　A.Cano

Andantino

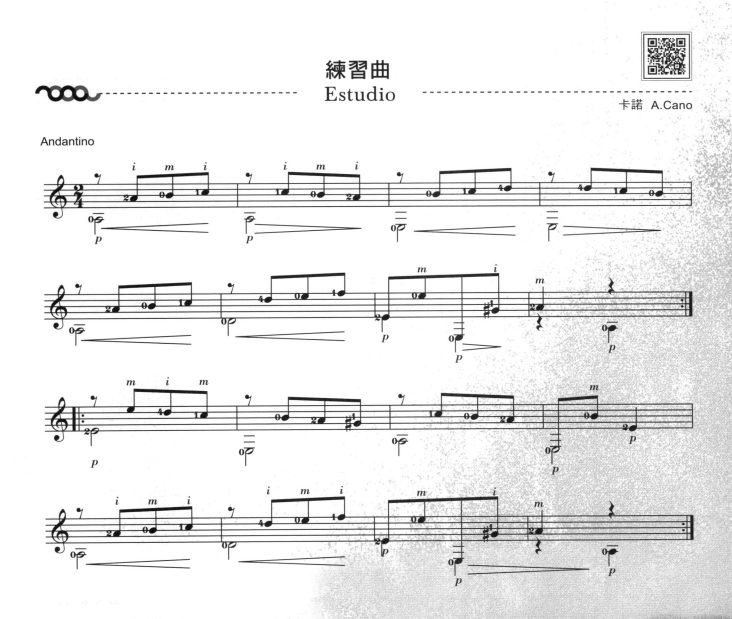

練習曲
Estudio

卡爾卡西　M.Carcassi

行板　Andante

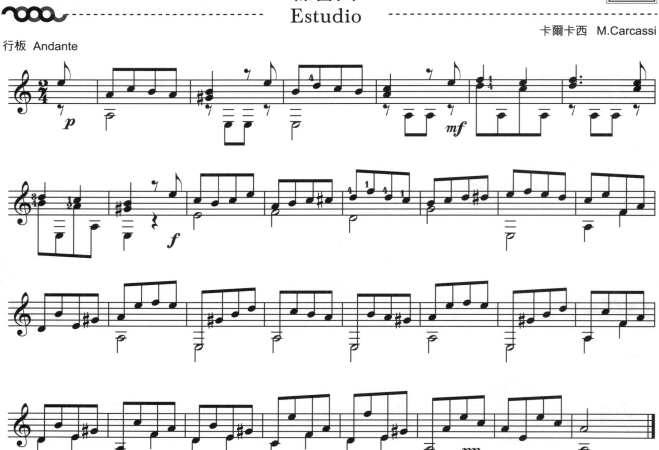

綠袖子
Greensleeves

英國民謠

Allegro moderato

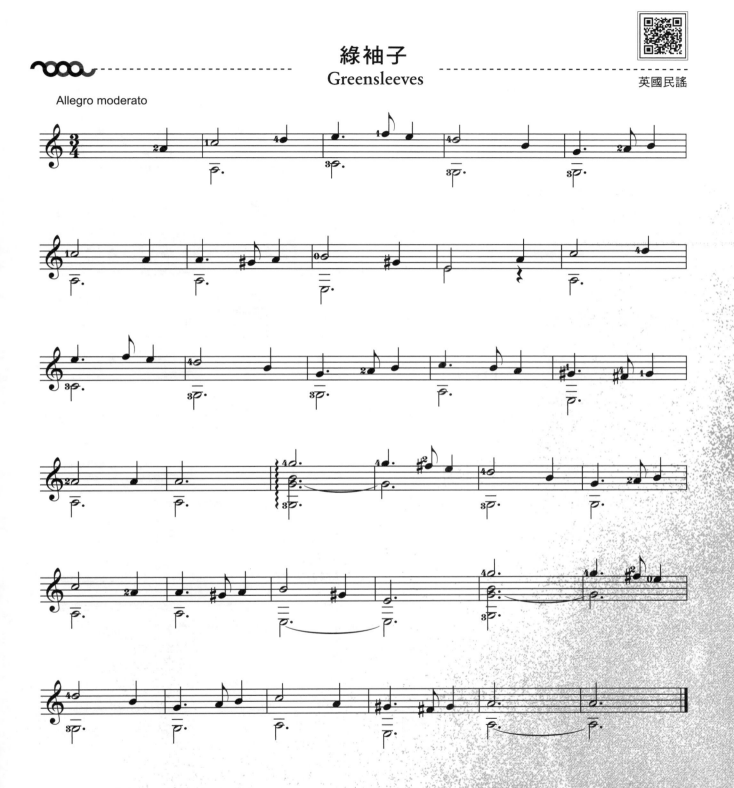

給愛麗絲
Für Elise

貝多芬 Beethoven

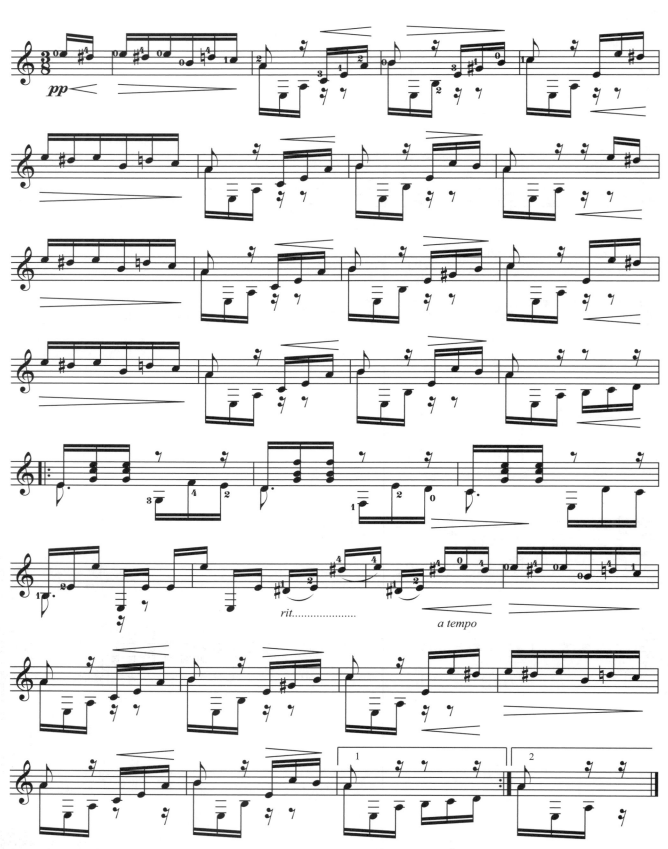

二重奏練習曲

J. KÜFFNER

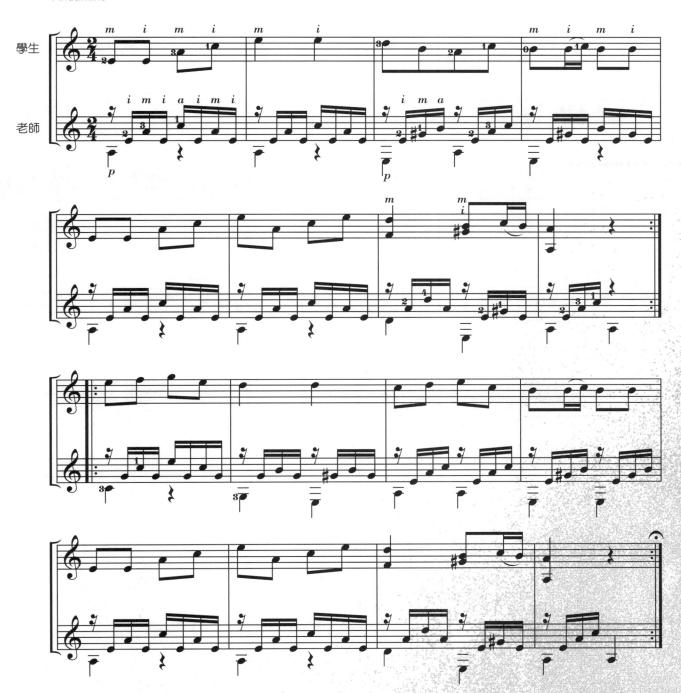

G大調

▌G大調音階

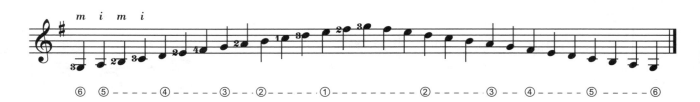

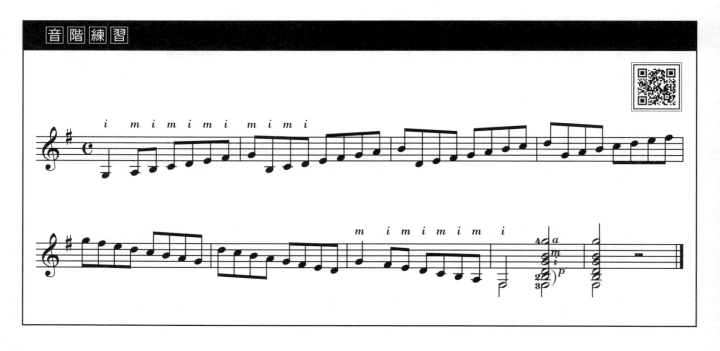

▌G大調主要和弦

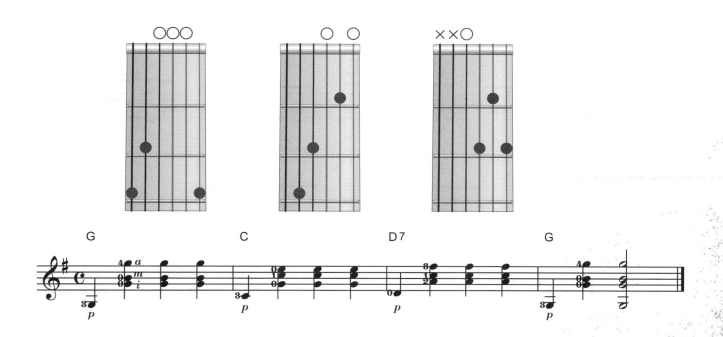

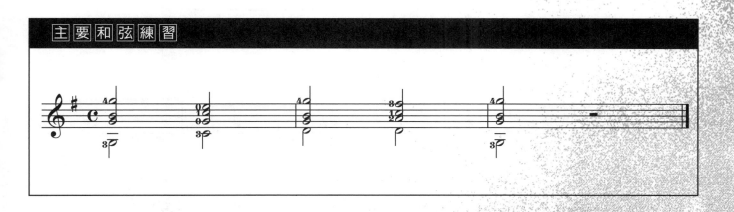

第2號圓舞曲
Waltz

卡露里 F.Carulli

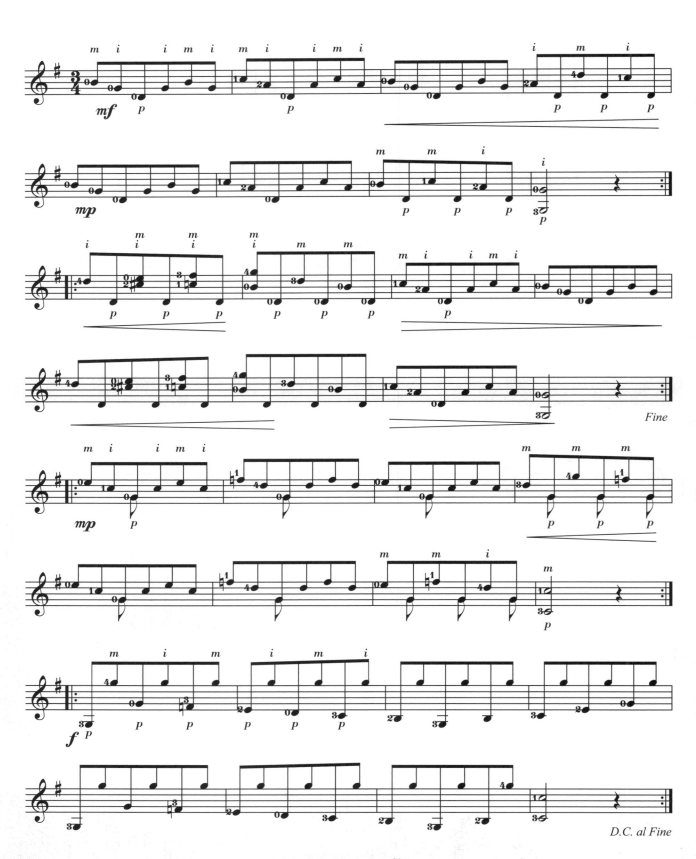

D.C. al Fine

練習曲
Estudio

卡爾卡西　M.Carcassi

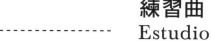

快 行 版 — Andantino mosso

吉他音樂家

·卡露里 （Ferdinando Carulli 1770～1841）

義大利古典吉他演奏家、作曲家，1770年生於拿坡里，1841年2月17日逝世於巴黎。卡露里從小學習大提琴，但真正引起他興趣的則是吉他。卡露里的吉他可說是無師自通，吉他音樂在他的手中有了無限的可能性，也可以說卡露里是位天才吉他演奏家、作曲家。1808年春天，卡露里38歲時來到巴黎，一直到他71歲逝世於巴黎，卡露里不曾踏出法國一步。在古典吉他第一黃金時期的作曲家中，他是第一個來到巴黎發展，亦在巴黎定居的。隨著他的腳步，有卡爾卡西（1820年）、梭爾（1826年）等出色的吉他音樂家前往巴黎，古典吉他有這群音樂家，造就了吉他的黃金時期。

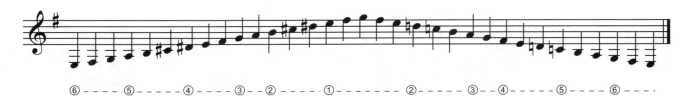

E小調

▌E小調旋律小音階

▌E小調主要和弦

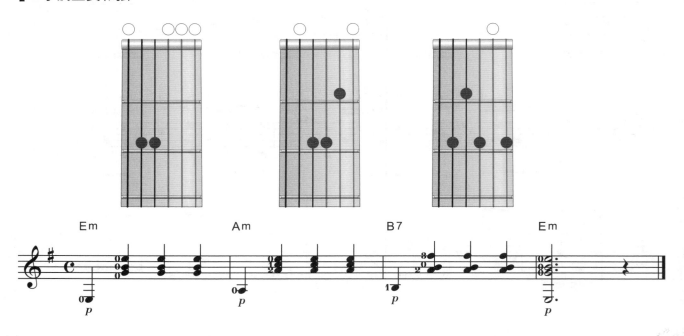

浪漫曲
Romanze

梅爾茲　K.Mertz

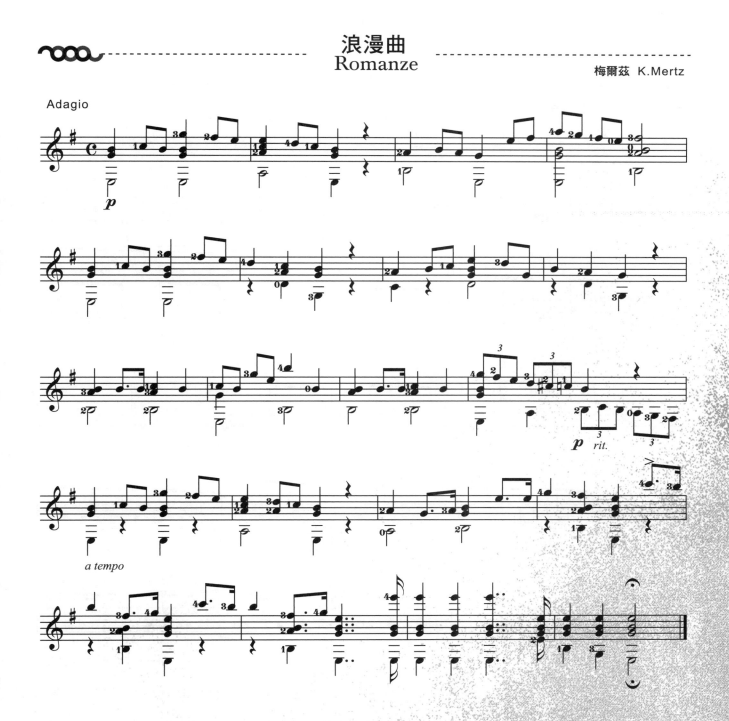

第5號練習曲
Estudio No.5

卡露里 F.Carulli

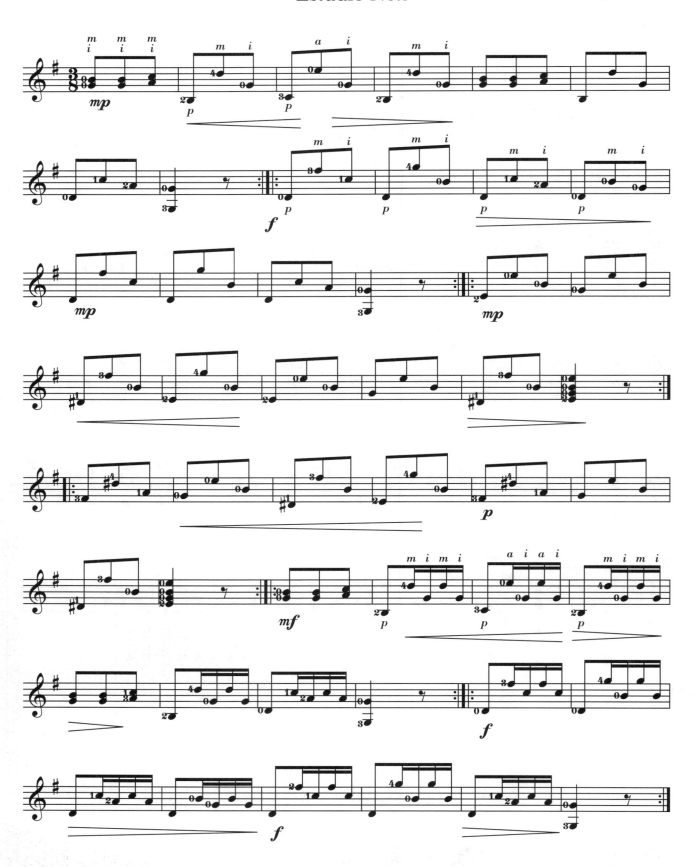

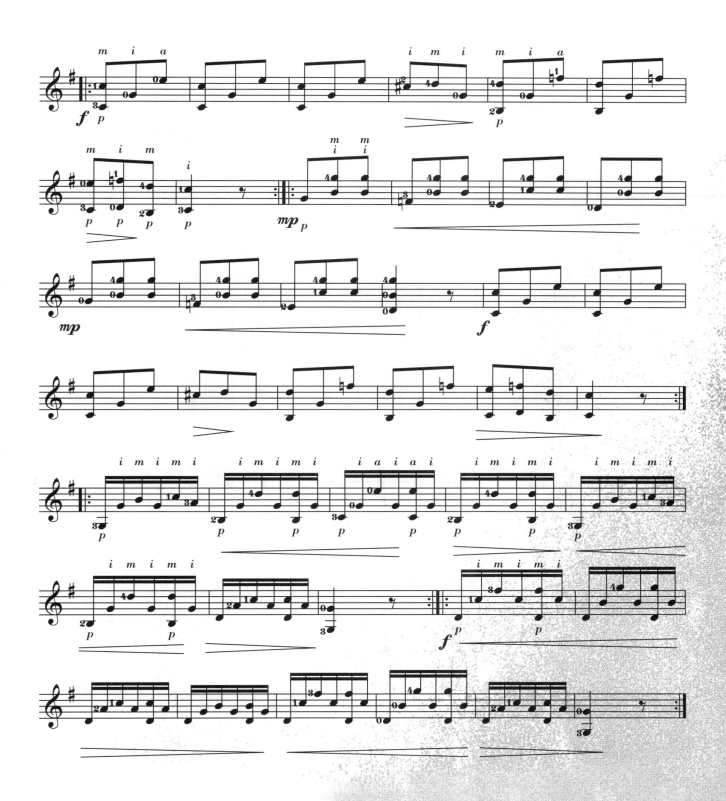

D大調

▌D大調音階（第二把位）

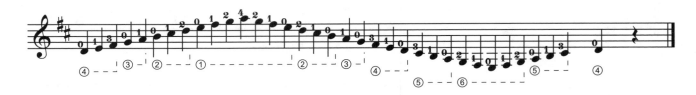

▌D大調主要和弦

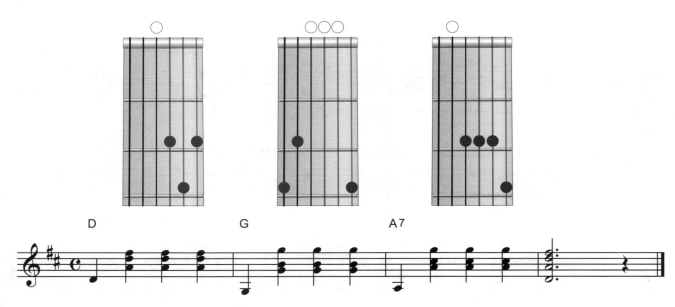

D G A7

圓舞曲
Waltz

卡露里 F.Carulli

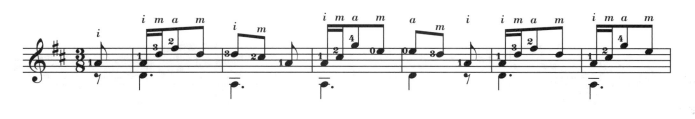

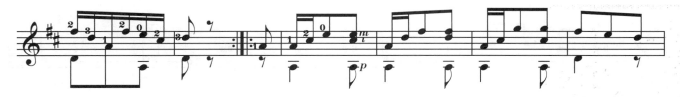

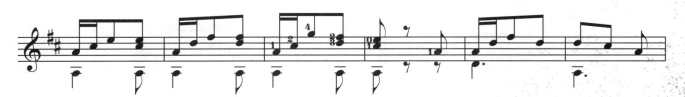

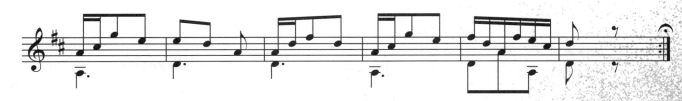

吉他音樂家

· 朱利安尼 （Mauro Giuliani 1781～1828）

義大利古典吉他演奏家，活躍於
維也納，從事作曲、演奏、教學
之作，與海頓及貝多芬有不錯的
交情，在當時的歐洲有二大吉他
家，一位是朱利安尼，另一位是
活躍於法國巴黎的梭爾，在當時
形成對立的二個吉他樂派，只可
惜二人從未見過面。

鱒魚
Die Forelle

舒伯特　F.Schubert

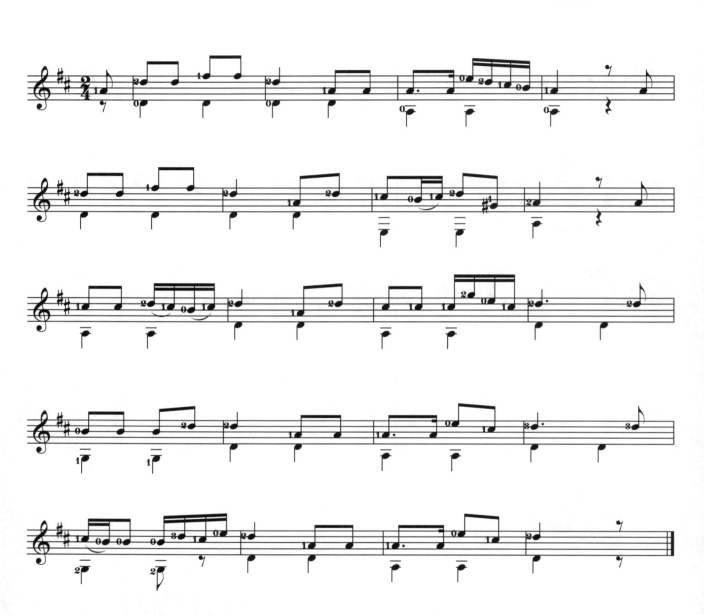

D大調練習曲
Dmajor Estudio

朱利安尼　M.Giuliani

Andantino

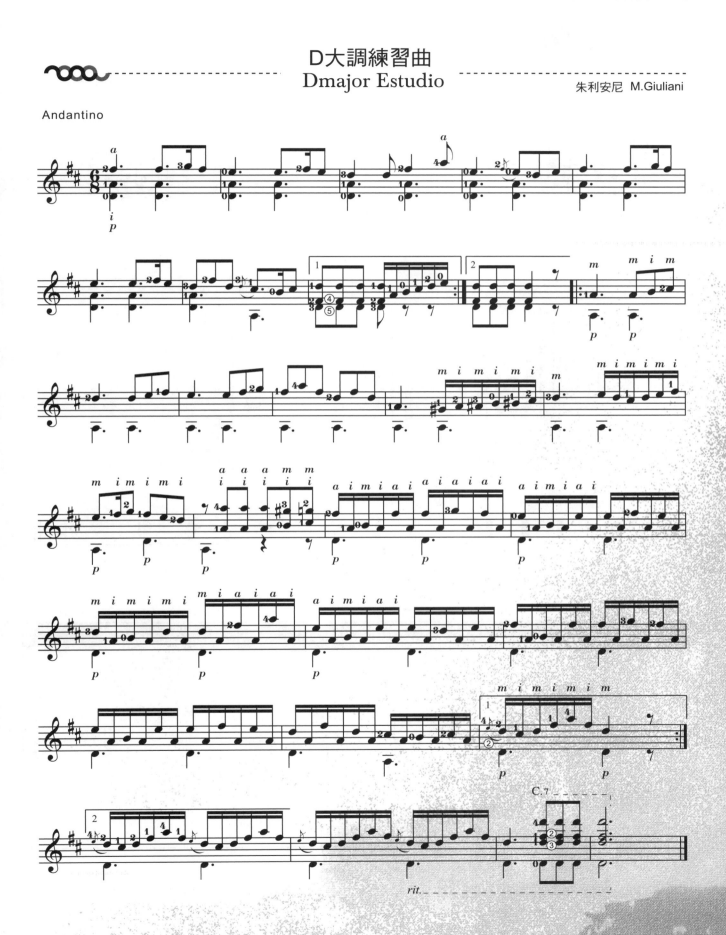

▌A大調音階

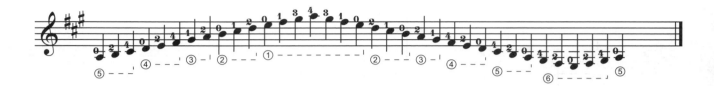

▌A大調主要和弦

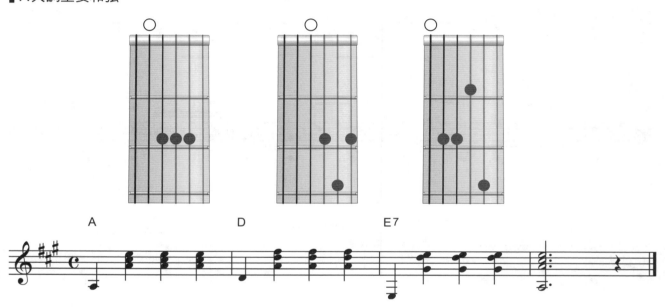

A D E7

和聲練習

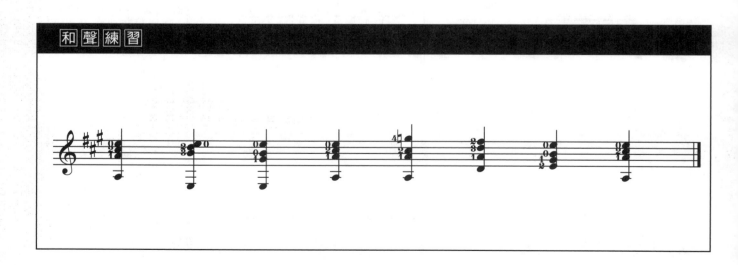

分散和弦練習

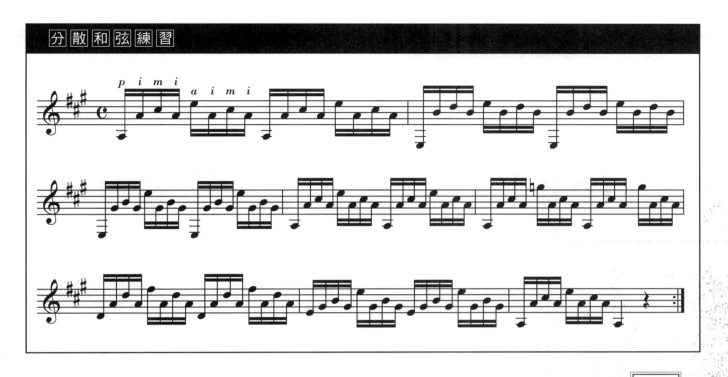

進行曲
Marcha

卡爾卡西　M.Carcassi

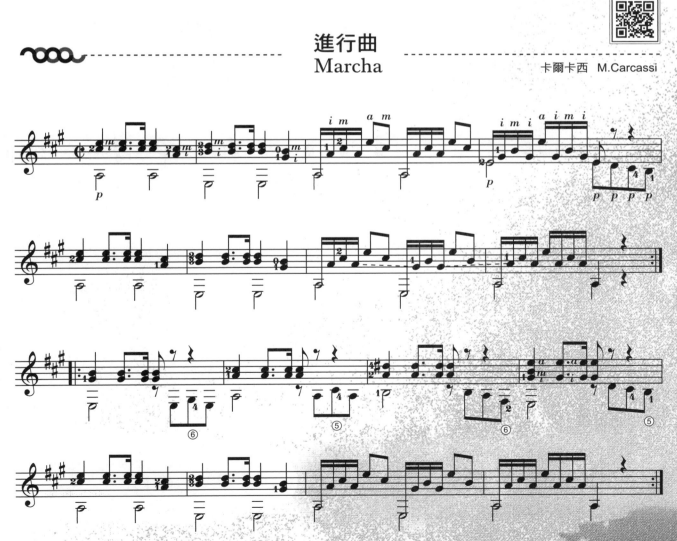

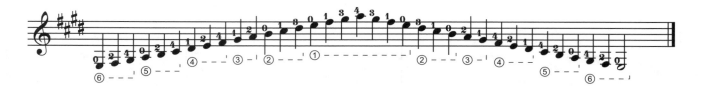

E大調

▌E大調音階

▌E大調主要和弦

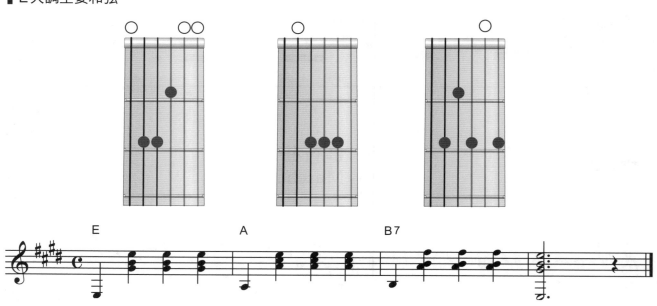

E A B7

輪旋曲
Rondo

卡爾卡西　M.Carcassi

Allegretto

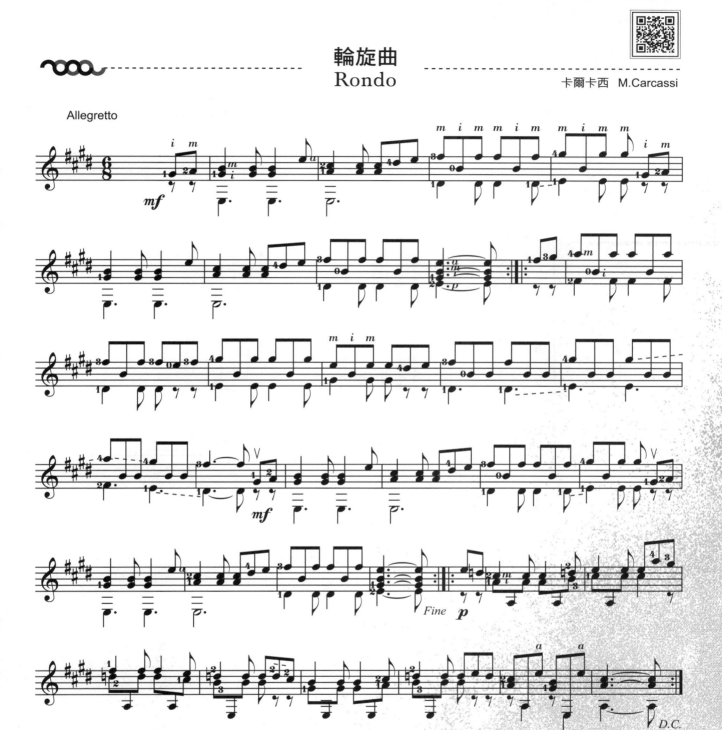

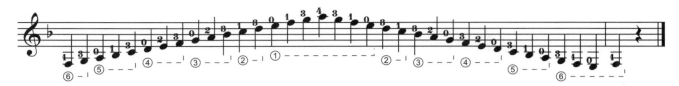

F大調

▌F大調音階

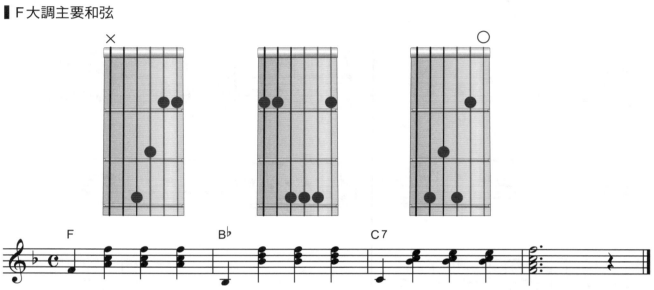

▌F大調主要和弦

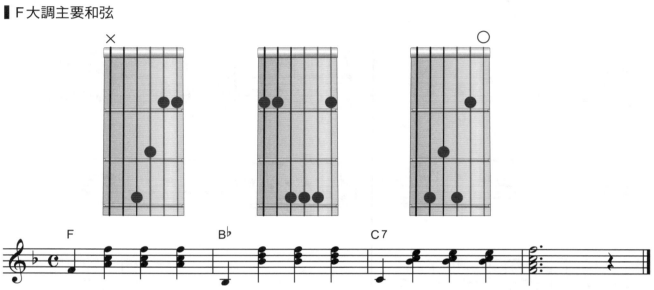

進行曲

卡爾卡西　M.Carcassi

吉他音樂家

・梭爾（Fernando Sor　1778～1839）
・阿瓜多（Dionision Aguado 1784～1849）

梭爾

阿瓜多

梭爾與阿瓜多都是出生於西班牙並活躍於法國巴黎的吉他音樂家，二人年紀相近又同時在異國發展，故成為非常好的摯友。二人在吉他音樂上皆有極大的成就，但在吉他演奏上卻有大不相同的見解，梭爾主張用指頭彈奏，阿瓜多主張用指甲彈奏，二人常在一起演奏，不同的演奏風格，更讓他們惺惺相惜，也呈現了吉他音樂多樣的風貌。

適合吉他彈奏的調性及各調主要和弦

對於吉他來說，受到樂器本身的限制，並非每個調性都適合吉他彈奏，吉他作曲家為吉他所寫的曲子最常看到不外是A大調、D大調、E大調、A小調、D小調、E小調……等。為什麼呢？因為A、D、E （La, Re, Mi） 這三個音正好是吉他的 4、5、6 弦、以空弦就能彈出和弦的根音，減少了左手按法的困難度。

常用各調主要和弦表

	主和弦（ I ）	下屬和弦（ IV ）	屬七和弦（ V ）
C大調	C	F	G_7
A小調	**Am**	**Dm**	**E_7**
G大調	G	C	**D_7**
E小調	**Em**	**Am**	B_7
D大調	**D**	G	**A_7**
B小調	Bm	**Em**	$\sharp F_7$
A大調	**A**	**D**	**E_7**
E大調	**E**	**A**	B_7
F大調	F	$\flat B$	C_7
D小調	**Dm**	Gm	**A_7**

※粗體字為較易彈的和弦

進階篇

· 基本技巧練習

· 吉他手幻想曲 — 傾聽

基本技巧練習

分散和弦練習

分散和弦是彈奏吉他最基本的技巧練習，目的在於讓右手手指可以很靈活地隨意的運用，此練習非常重要，可當做每天的熱身練習。

第一類型

阿瓜多　D. Aguado

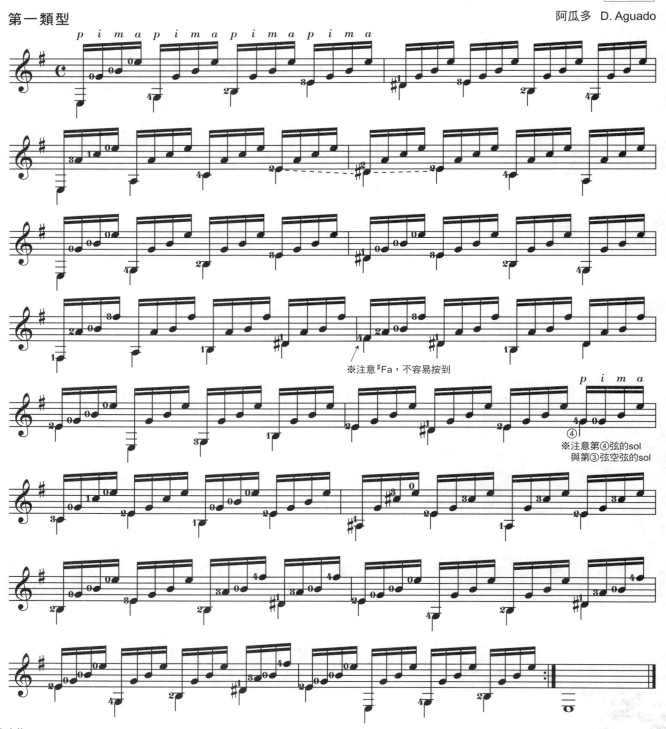

※注意♯Fa，不容易按到

p i m a

④
※注意第④弦的sol
與第③弦空弦的sol

※第二類型至第十七類型的左手運指和第一類型完全相同，因此後面省略。

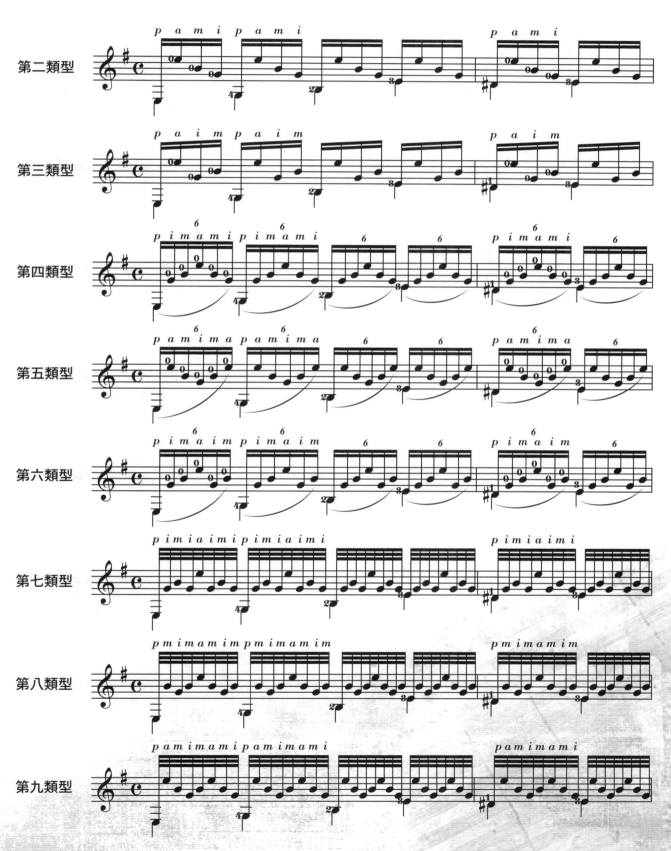

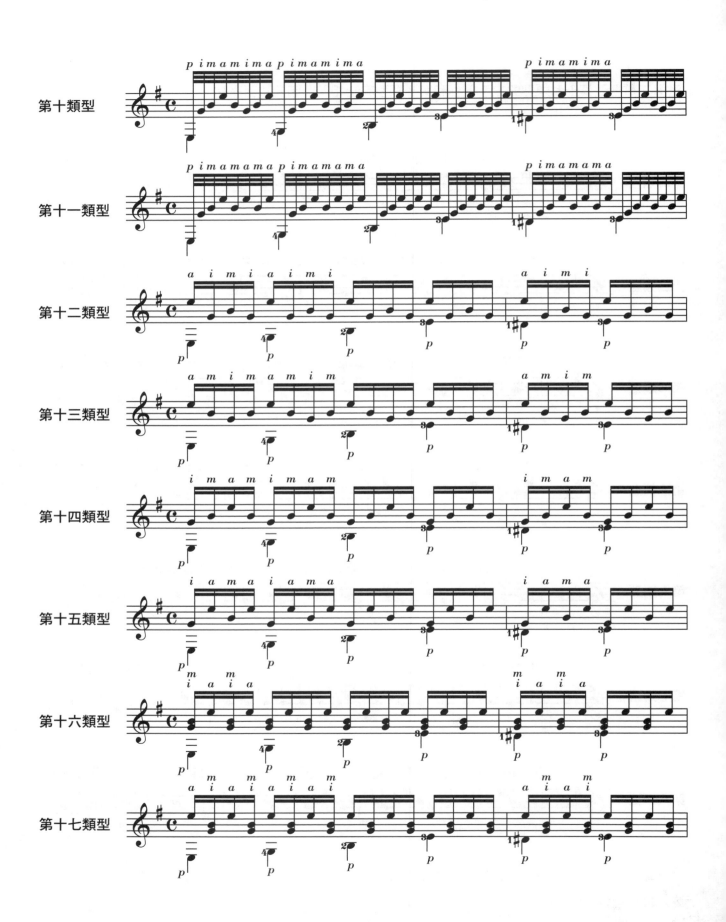

第十類型

第十一類型

第十二類型

第十三類型

第十四類型

第十五類型

第十六類型

第十七類型

圓滑奏練習

圓滑奏可分為「捶弦」、「拉弦」二種。「捶弦」用於上行的旋律,「拉弦」用於下行的旋律。

如:

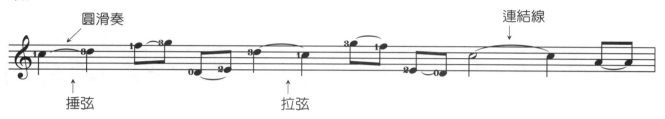

註:圓滑奏與連結線都是相同的弧線,但不同的是圓滑奏用於不同音高的音,連結線的二個音皆同音高。

1. 捶弦:

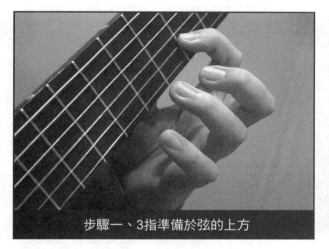

步驟一、3指準備於弦的上方

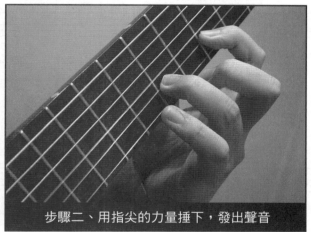

步驟二、用指尖的力量捶下,發出聲音

2. 拉弦:

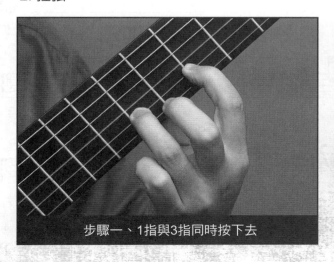

步驟一、1指與3指同時按下去

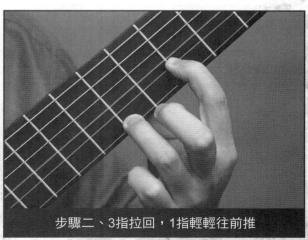

步驟二、3指拉回,1指輕輕往前推

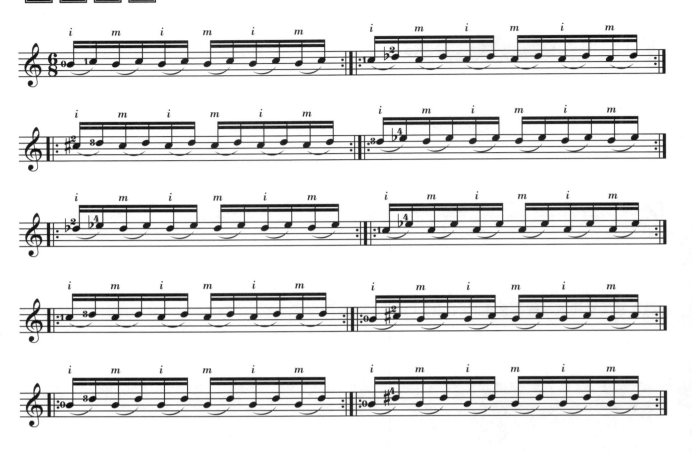

拉弦練習

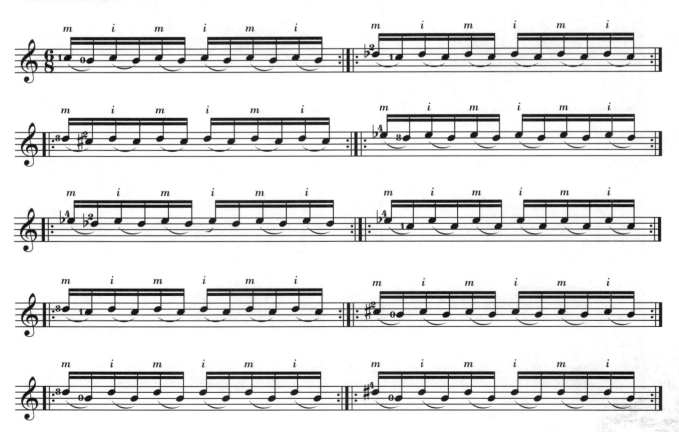

圓滑奏練習曲（一）

卡爾卡西　M.Carcassi

Allegretto
non troppo

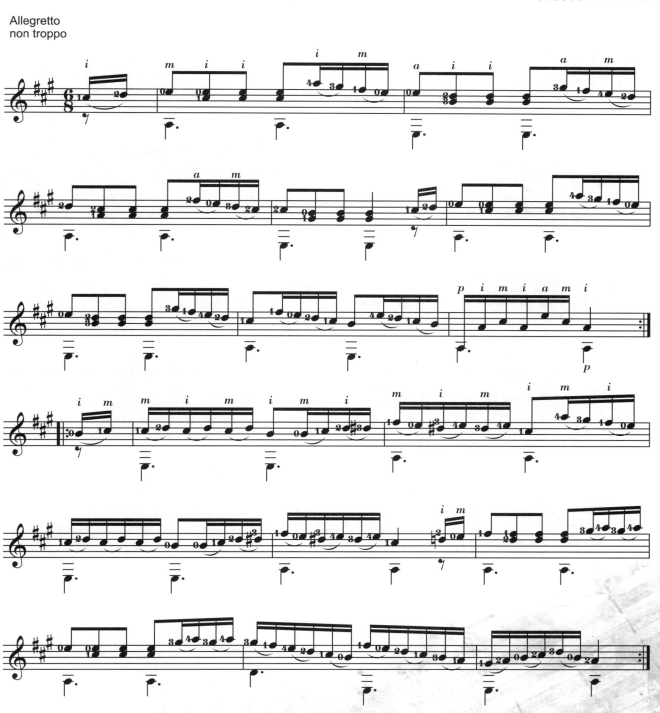

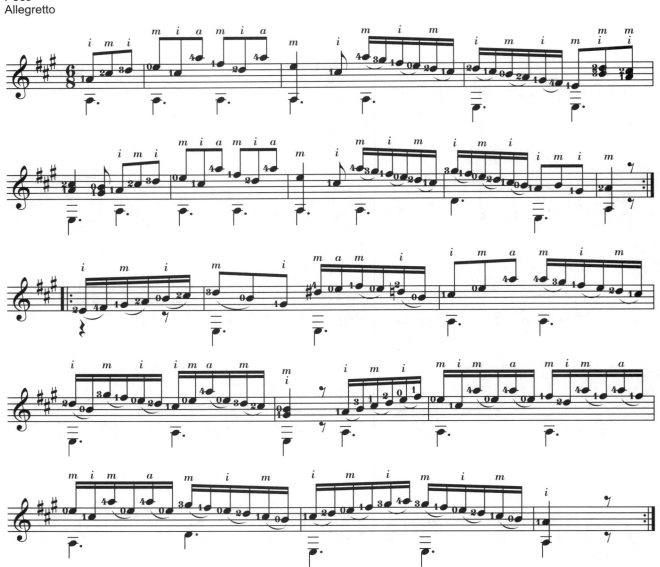

圓滑奏練習曲（二）

卡露里 F.Carulli

Poco
Allegretto

把位封閉練習

把位的封閉是吉他這個樂器獨有的特色，它可以輕易地用同樣的指型，利用在把位上
的移動達到移調、和弦的轉換等，是初學吉他必練習的技巧。

1. 半封閉：

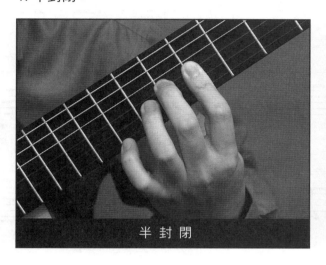

半 封 閉

2. 全封閉：

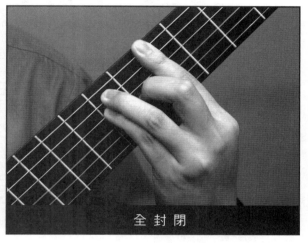

全 封 閉

※ 1. 多運用手指的力量，不要用手掌的力量。
　　 2. 手指一定要與弦垂直。
　　 3. 初學時一定很難將六條弦完全按緊，多練習一段時間必能克服。
　　 4. 把位封閉記在譜上為CⅡ、CⅤ或C2、C5、1/2C7 等方式。

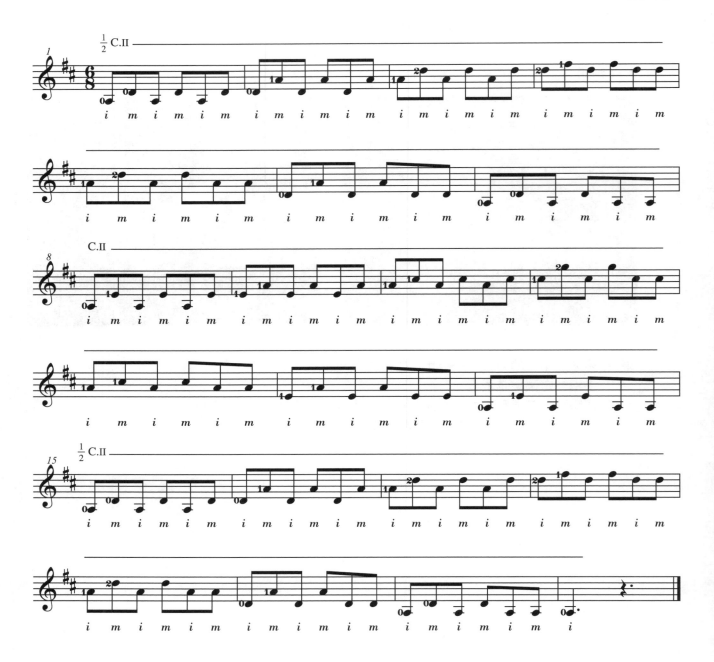

封閉和弦練習

普鳩魯 E.pujol

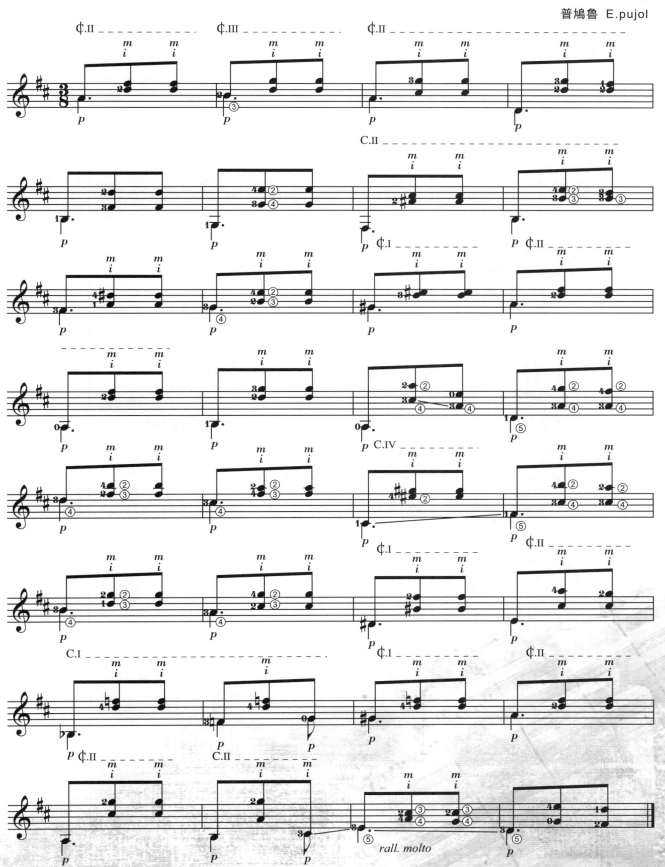

泛音的原理

泛音的彈奏也是吉他的特色之一，運用泛音我們可以得到比吉他原有音域更高的聲音，效果類似遠處傳來的鐘聲。

弦因為振動而發出聲音，振動的情形如下圖：

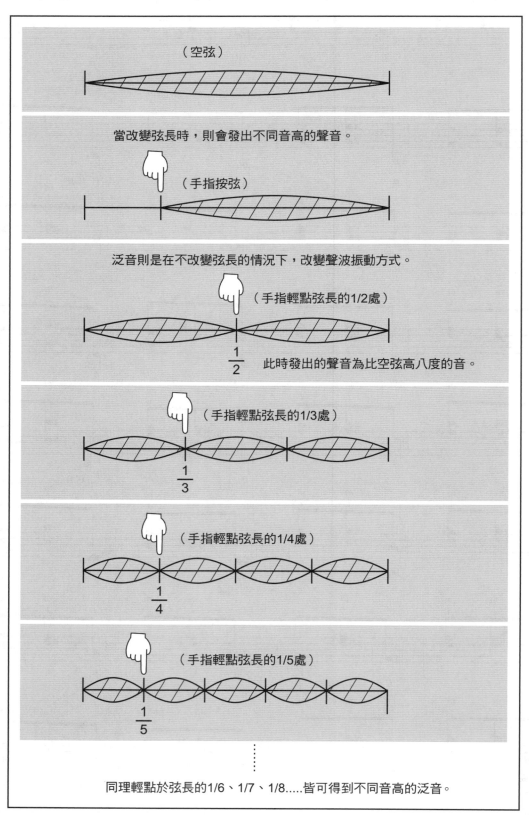

（空弦）

當改變弦長時，則會發出不同音高的聲音。

（手指按弦）

泛音則是在不改變弦長的情況下，改變聲波振動方式。

（手指輕點弦長的1/2處）

$\frac{1}{2}$　　此時發出的聲音為比空弦高八度的音。

（手指輕點弦長的1/3處）

$\frac{1}{3}$

（手指輕點弦長的1/4處）

$\frac{1}{4}$

（手指輕點弦長的1/5處）

$\frac{1}{5}$

同理輕點於弦長的1/6、1/7、1/8.....皆可得到不同音高的泛音。

自然泛音位置音高圖

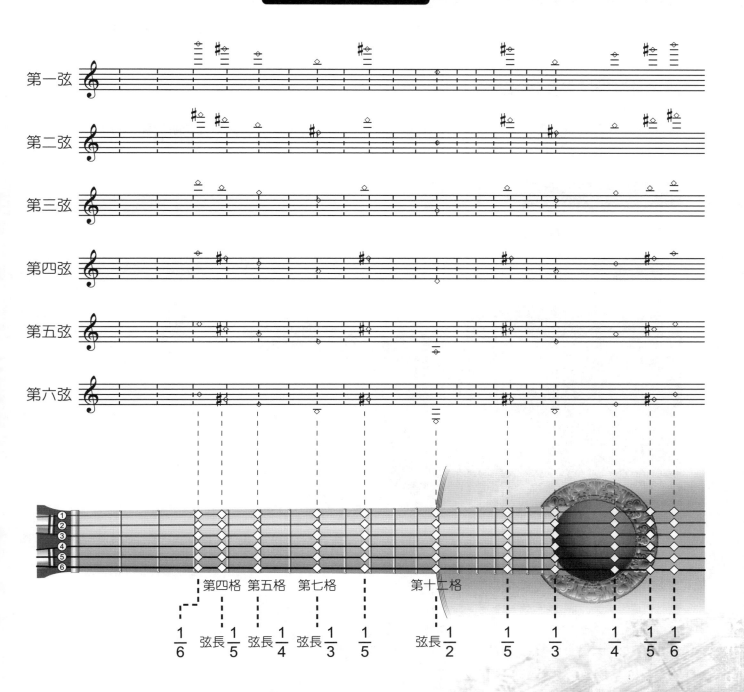

人工泛音

自然泛音能夠做出來的音有限，無法形成一個完整的音階，用人工泛音就可解決此一問題。

人工泛音的原理

自然泛音並不改變弦長，人工泛音則是改變弦長再做出泛音，就可以得到我們所需要的音。

泛音的彈法

用左手改變弦長，右手i指輕點改變後弦長的1/2處，m指撥弦。

1. 自然泛音：

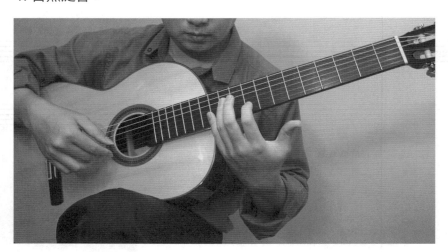

2. 人工泛音：

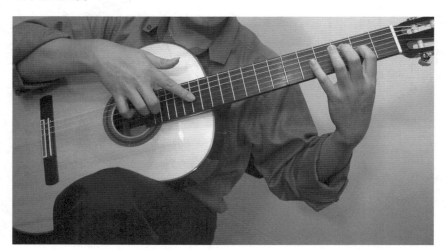

顫音（Tremolo）

顫音是以手指連續快速的撥動同一個音，做出像提琴一樣可以持續發出聲響的效果，許多作曲家都喜歡為顫音寫曲子，最出名的莫過於「泰雷嘉（Tarrega）」的〈阿罕布拉宮的回憶〉。

顫音練習方法

1. 同一弦的練習

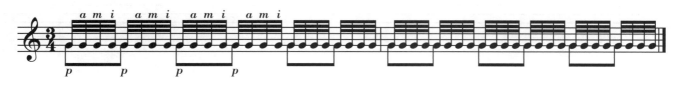

※ 開始練習時速度愈慢愈好，先求指法（p-a-m-i）速度的平均，以及力度的平均。
※ 撥弦的動作不可太大。

2. 簡單旋律練習

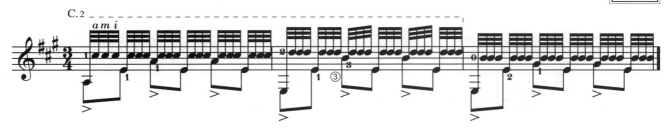

※ 速度從♪=50開始，正常速度約為♪=160以上。
※ 注意p指的重音。

樂曲篇

· 古典吉他名曲

輪旋曲 *Rondo*

poco Allegretto

卡露里　F.Carulli

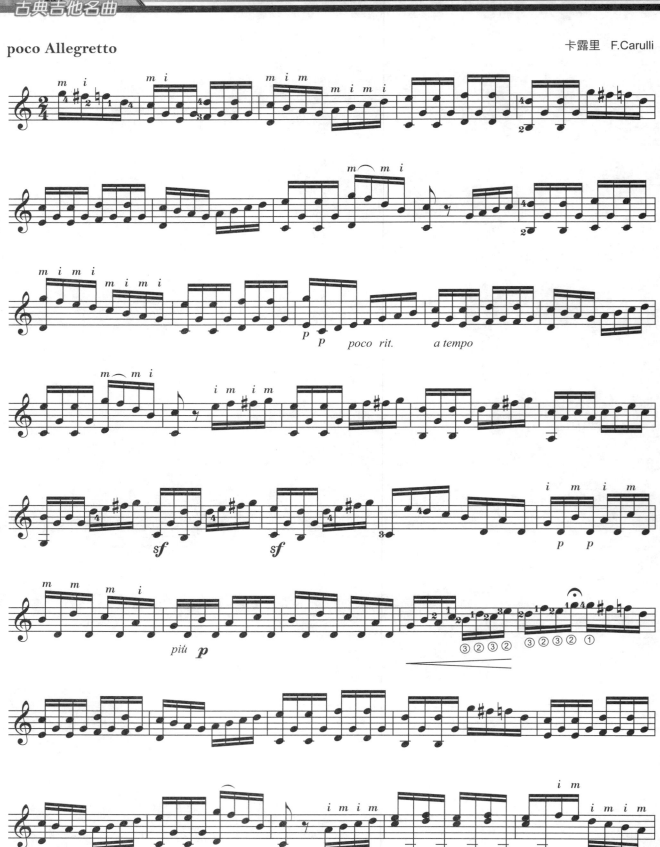

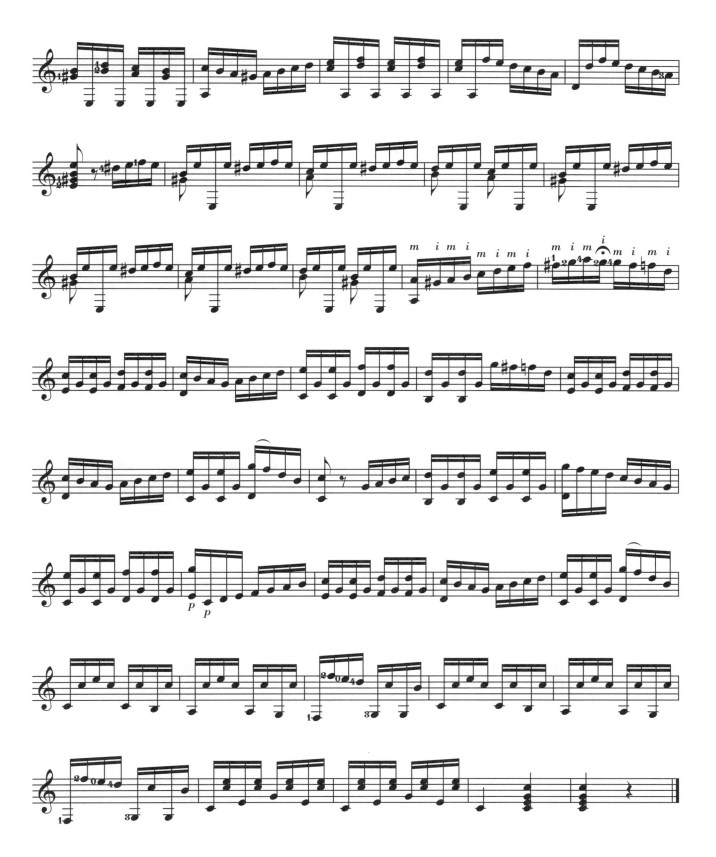

愛的羅曼史 *Romance De Amor*

西班牙民謠

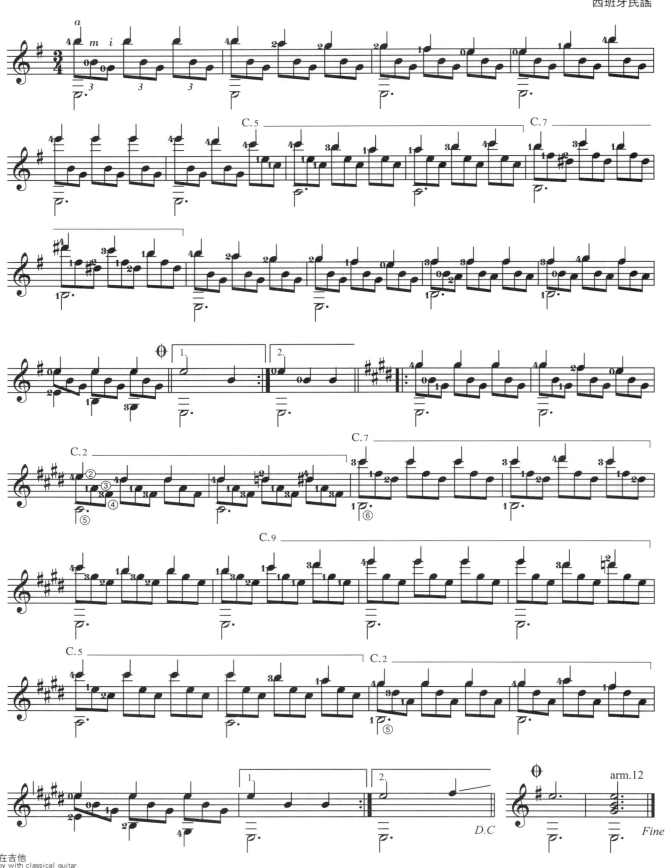

船歌 *Barcarole*

柯斯特　N.Coste

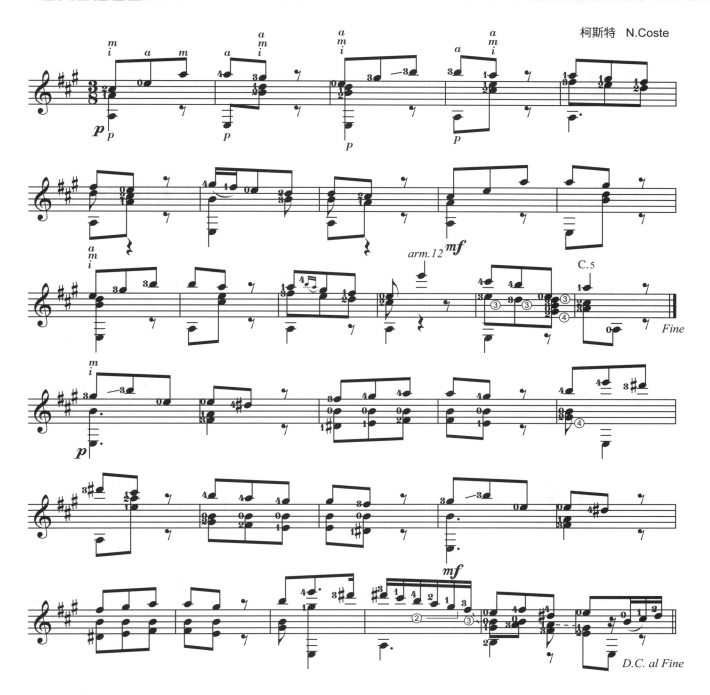

雨滴 *Rain Drops*

林賽　G.C.Lindsey

Lento legatissimmo

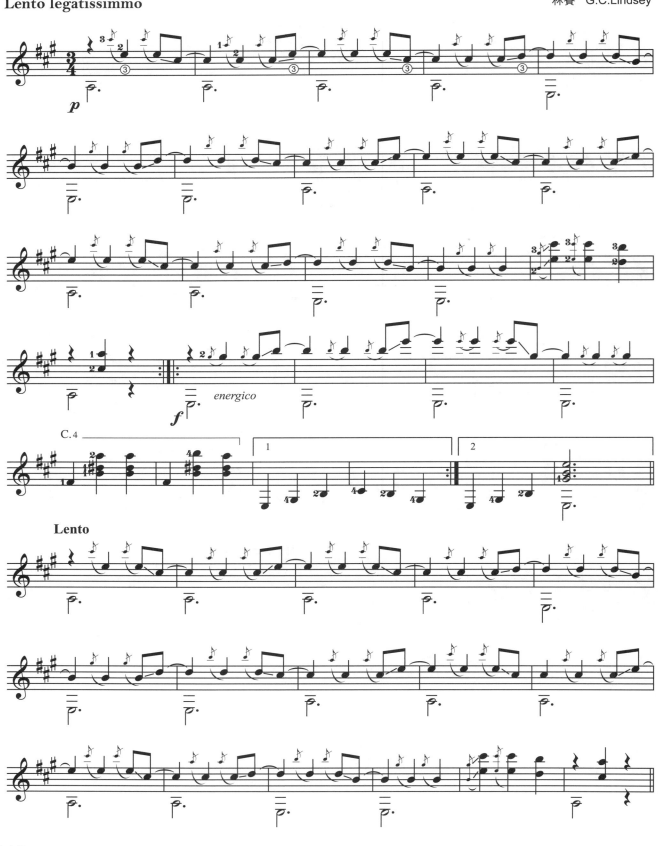

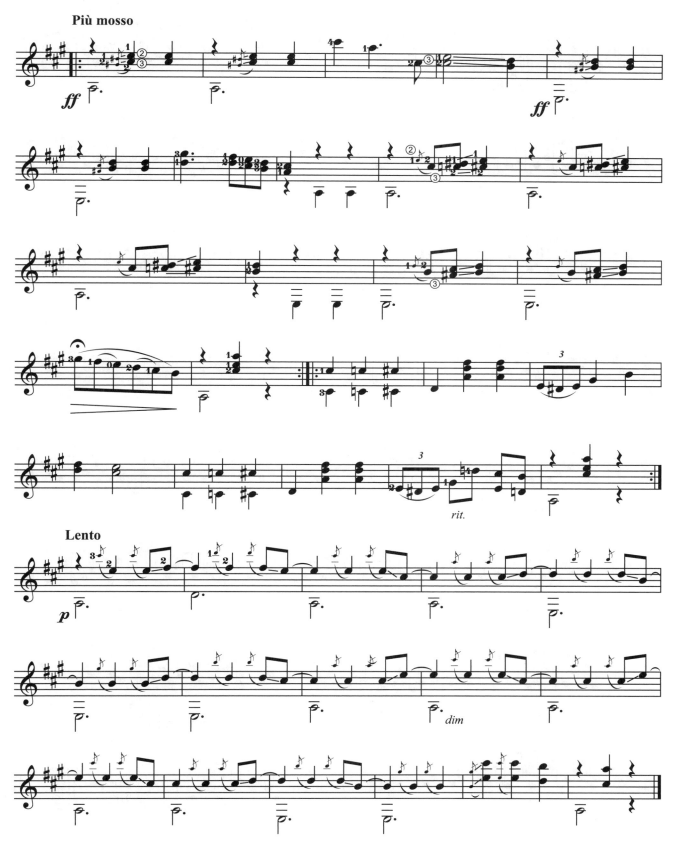

前奏曲 *Preludio*

迪亞貝里　A.Diabelli

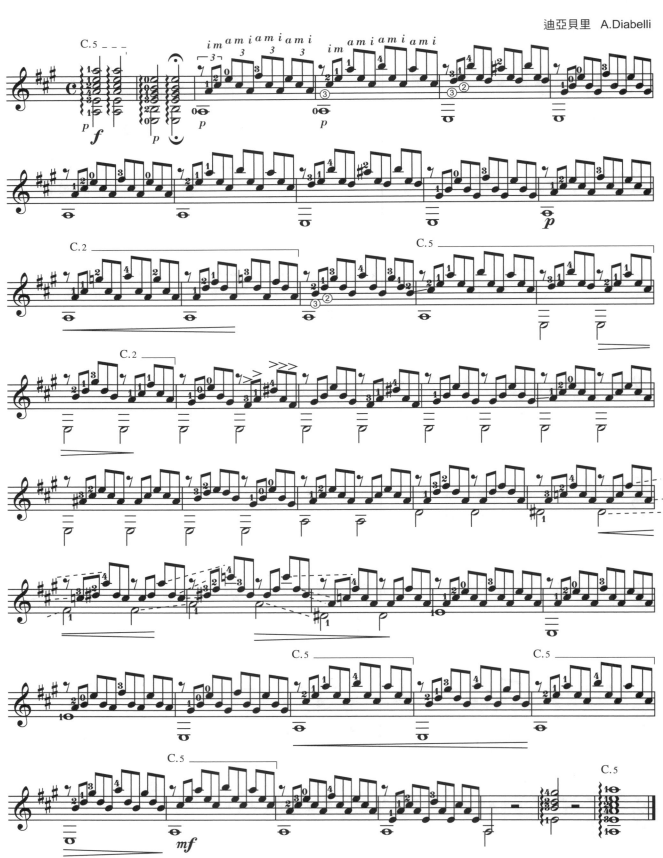

小步舞曲 *Minuetto op.11 No.6*

梭爾　F.Sor

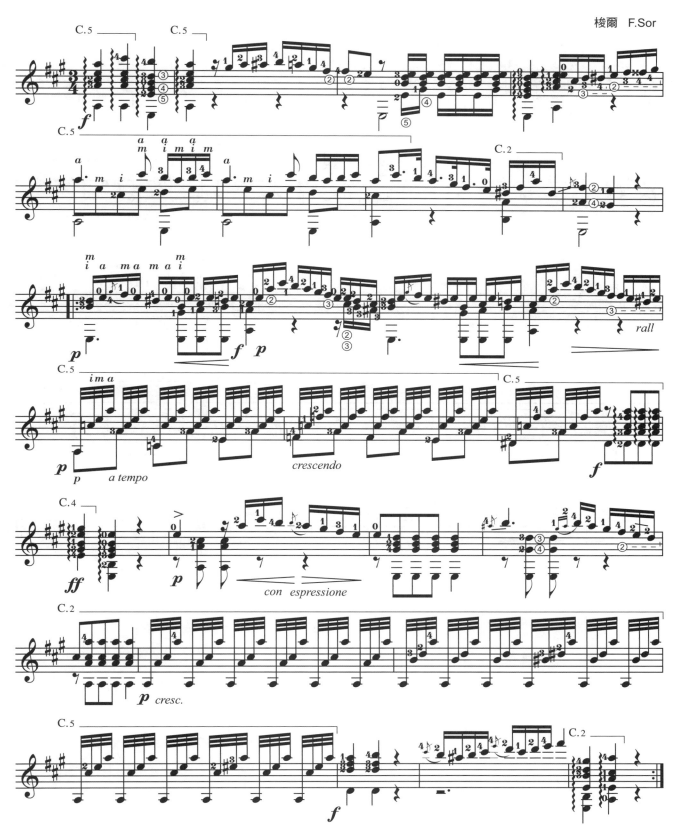

淚 *Lagrima*

泰雷嘉　F.Tarrega

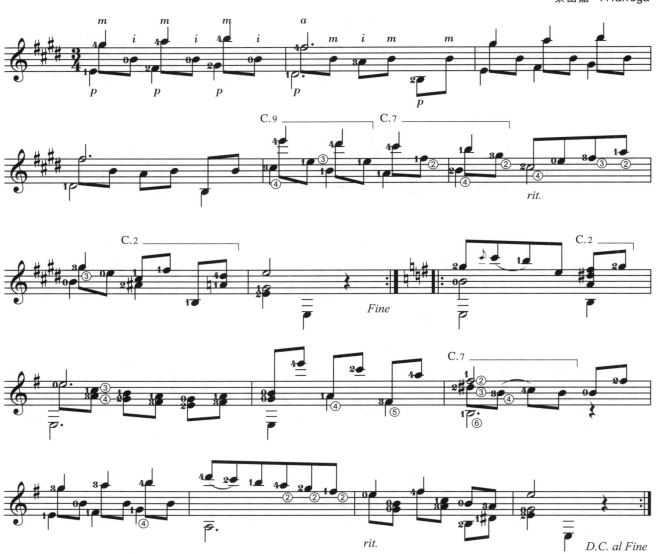

阿德莉塔 *Adelita*

泰雷嘉　F.Tarrega

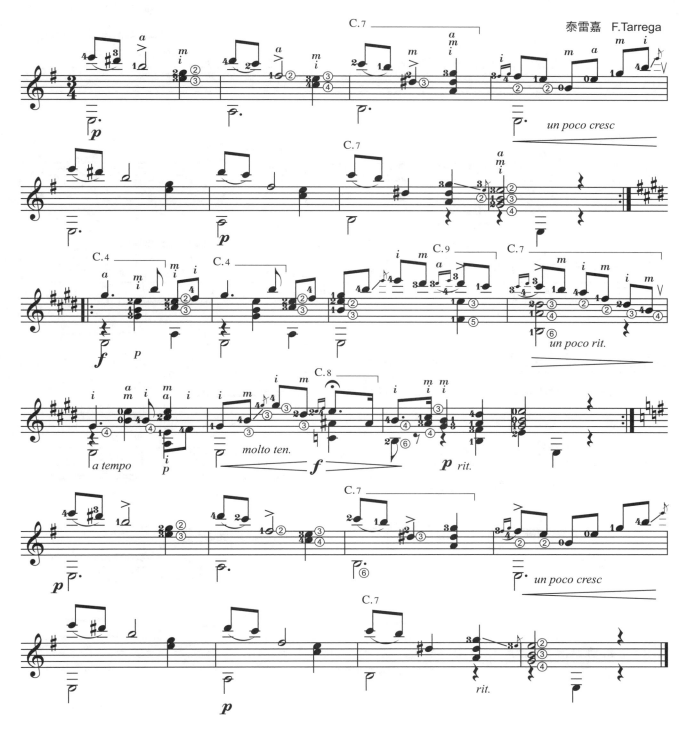

練習曲一月光 *Estudio*

柯斯特　Napoleon Coste

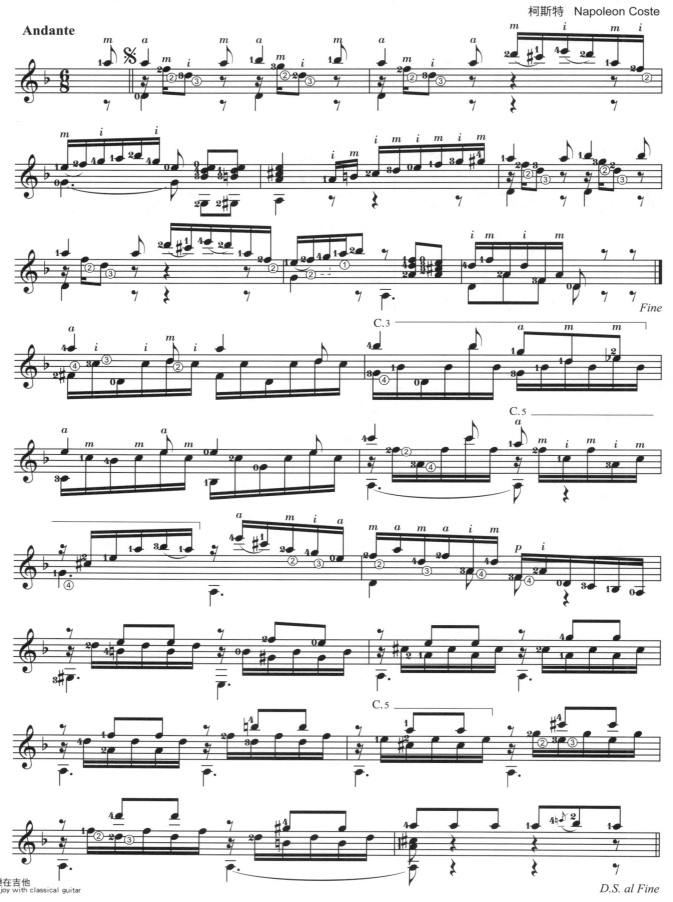

D.S. al Fine

阿罕布拉宮的回憶 *Recuerdos De La Alhambra*

泰雷嘉　F.Tarrega

Andante

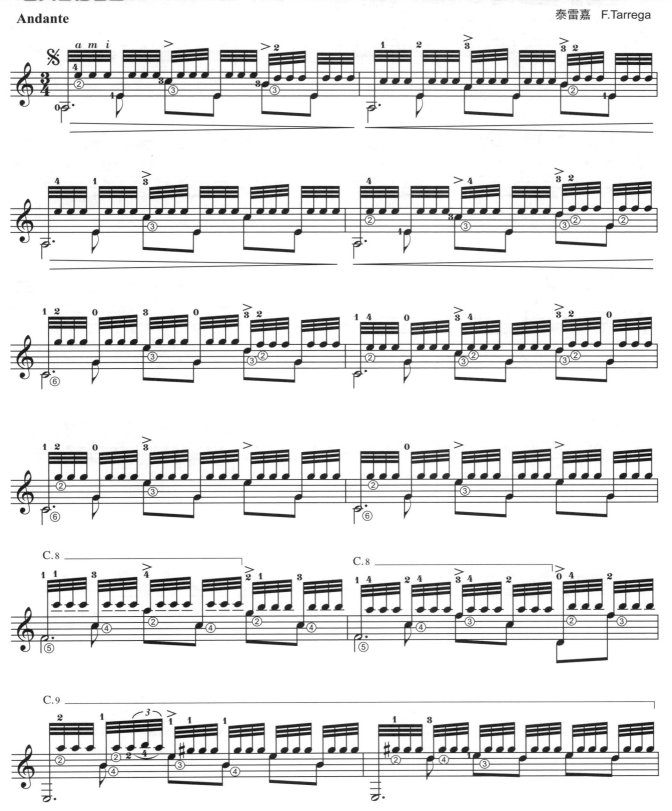

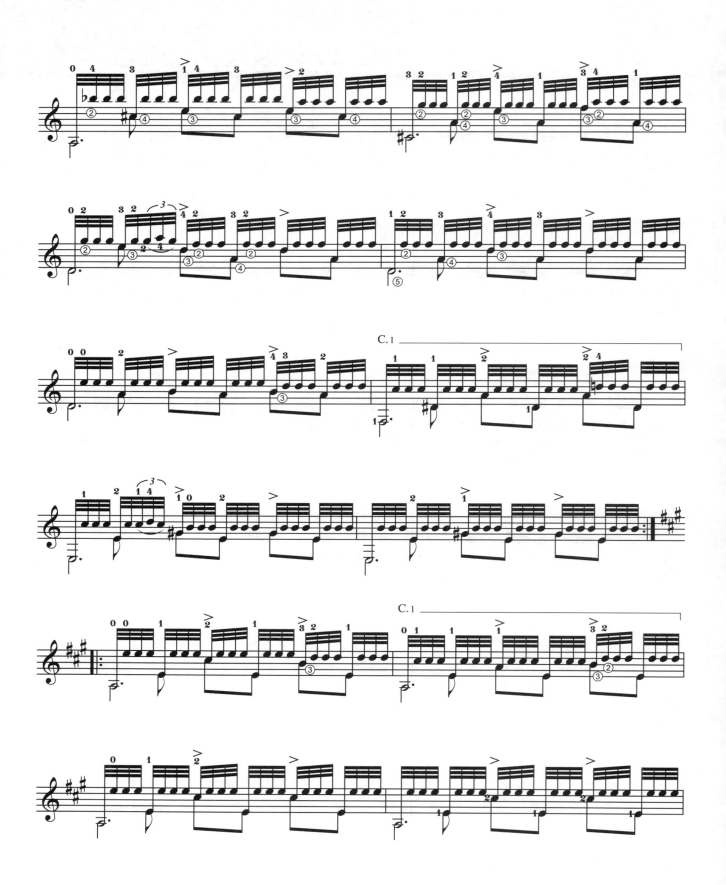

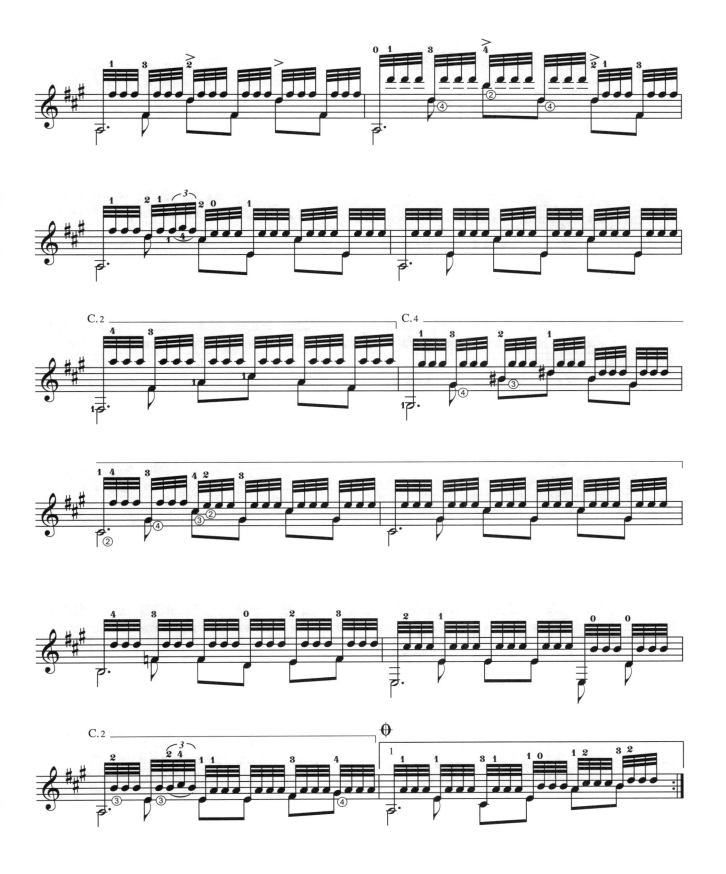

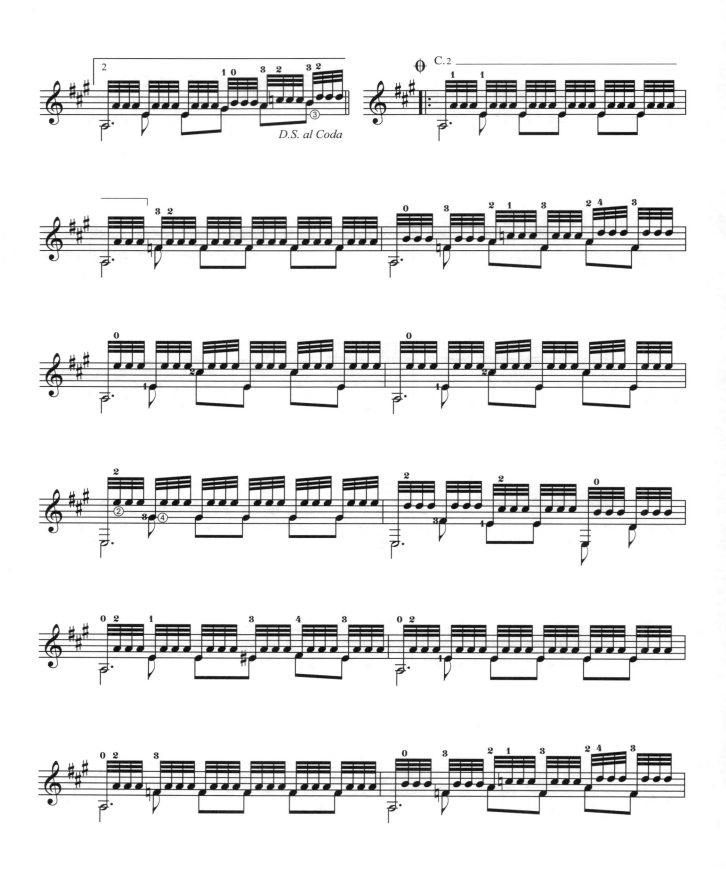

D.S. al Coda

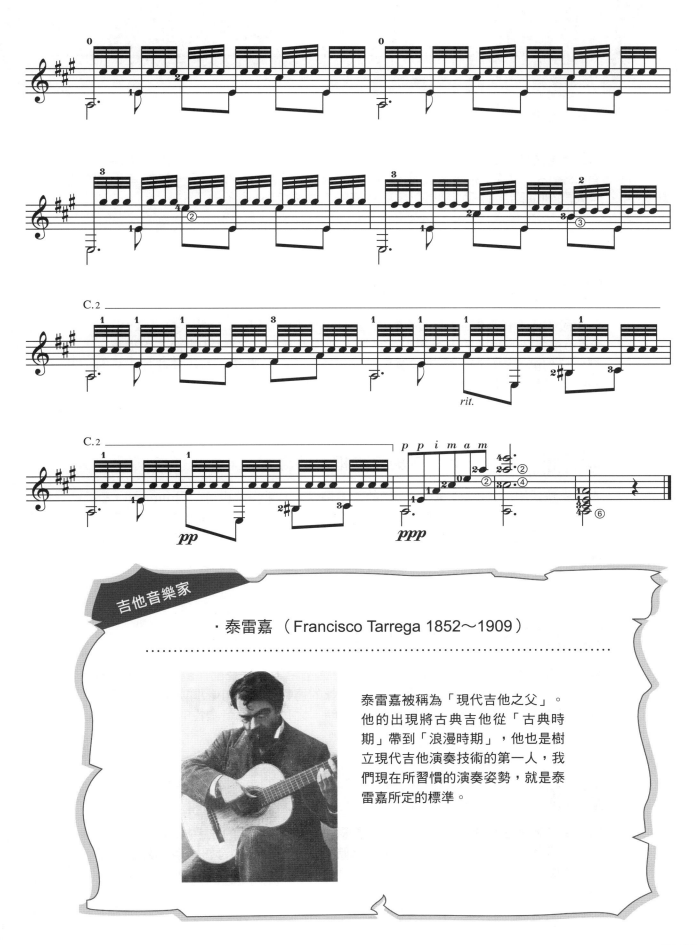

吉他音樂家

· 泰雷嘉 （Francisco Tarrega 1852～1909）

泰雷嘉被稱為「現代吉他之父」。他的出現將古典吉他從「古典時期」帶到「浪漫時期」，他也是樹立現代吉他演奏技術的第一人，我們現在所習慣的演奏姿勢，就是泰雷嘉所定的標準。

附錄一 卡爾卡西練習曲

在彈過入門的一些小練習曲之後，想要學習更進一步的古典吉他技巧，最佳的選擇就是卡爾卡西的25首練習曲，這25首練習曲涵蓋了全面的吉他演奏技巧，每一首都有不同類型的技巧練習，從入門到進階，這是每個演奏家必練的基本曲目。

No.1　C大調　音階與音程的練習

前半段主要為音階的訓練，右手的指法①、②、③ 弦用i、m、a指，④、⑤、⑥弦全用p指彈奏。音階的上行與下行可加入漸強與漸弱，注意第9小節左手從第一把位移到第五把位時，左手掌要平移，保持好正確的姿勢。21小節起加入分散和弦的練習，後段較複雜的把位變換，要練得乾淨俐落。

No.2　A小調　分散和弦與移動把位的練習

右手指法採用pimama，練習ma指的交換撥弦。右手指法也可改用pimami，對右手的訓練更全面。整體技巧不難，左手負擔不重，正好可以把注意力放在右手上。注意譜上的強弱記號，隨著左手移到更高的把位時，漸強的效果要更明顯。

No.3　A大調　多聲部分散和弦與封閉和弦的練習

樂曲是以三連音形式的分散和弦組成，分為上中下三個聲部。a指負責上聲部的旋律，p指負責低音部份，要注意旋律線的連貫。第10小節開始直接封四條弦，16小節需注意速度的變化。彈奏此曲時，尤其要注意音樂性的表現。

No.4　D大調　圓滑奏練習

圓滑奏主要靠左手指撥打琴弦發聲，是很困難也是很重要的左手技巧。
本曲主要練習下行音的左手撥弦，練習時要注意圓滑奏的音符時值，每個音要平均地彈出，不可彈成裝飾奏。

No.5　G大調　二聲部音程練習

前8小節為二聲部的音程練習，注意上下二聲部旋律線的連貫。9~12小節的和弦不容易按好，要多練習！有二部旋律時右手指法可選擇 ①、②、③弦各用i、m、a指，④、⑤、⑥弦全用p指彈奏。

No.6　C大調　二聲部對位練習及p指練習

以對位法寫成的練習曲，二聲部對位中常見的一音對多音結構。本曲的重點在高低聲部的對比上，先分開聲部彈奏，熟悉各聲部進行以後再合起來練習，這樣就會對兩個聲部的橫向進行較為熟悉。低音聲部全用P指演奏，注意P指的控制。結束的終止式從Fm和弦進行到C和弦，較為特別。

No.7　A小調　分散和弦練習

針對右手指的快速組合的練習曲，旋律常在下聲部。一開始的pami指法是顫音的輔助指法練習，但要注意開始時的速度不能太快，否則後面的分散和弦容易發生失誤。低音的旋律要彈得強些，連成低音的旋律線。

No.8　E大調　圓滑奏練習

分散和弦與下行圓滑音的結合練習，整曲難度不大，但要注意圓滑奏的第二音要用左手清楚的勾出來，臨時變化音比較多，視譜要多加小心。

No.9　A大調　圓滑奏與音階練習

圓滑奏與音階的結合練習，這種形式在吉他演奏中很常用，注意圓滑奏的音與實音的音量要平均。另外從低把位音階利用空弦的音換到高把位音階時，要注意連接音的位置及流暢度。

No.10　D大調　圓滑奏練習

三個音的圓滑奏練習，左手要槌弦加勾弦。全曲的形式固定為二小節一小句，三連音要輕快且平均，到高把位時圓滑奏的力度要更強，全曲可以有類似圓舞曲的跳躍感。

No.11 D小調　二聲部對答句練習

這是一首關於對答樂句的練習曲，上聲部是音階形式的旋律，而下聲部則多是分散和弦類的樂句，兩個聲部交錯，互相呼應。注意下聲部的最後一個音要按時值休止，利用p指消音，不然會影響下一樂句。全曲臨時升降記號多，要特別注意。

No.12 D大調　p指及和弦轉換練習

此曲是一首練習和弦轉換的練習曲，和弦進行中，右手P指從頭到尾彈奏下聲部的音非常重要，要注意P指聲音的一貫和穩定。

No.13 A大調　三度和六度音及把位轉換練習

旋律在低音部份由三度和六度的和聲組成，上聲部持續彈奏空弦Mi，這樣的技巧也可稱為鐘音奏法。第一弦空弦的彈奏要特別注意，音色不容易控制。
三度和六度的進行時要注意音的連接，音的時值要足夠但不可拖泥帶水。

No.14 D大調　音階練習

D大調的音階練習，可練習低把位和轉換到高把位的音階，對熟悉各把位上的音也很有幫助。中間有部份轉到A大調，D大調和A大調都是很好彈的調，它們的根音剛好是吉他空弦的Mi、La、Re這三個音。強弱的處理可根據音階的起伏跟著漸強漸弱。

No.15 C大調　分散和弦練習

此曲以分散和弦及有規律的和弦外音組成，和弦外音的形成主要就是在主音的上方或者下方填加輔助音，注意和弦外音的音量不要強於主音。
一組分散和弦可以把它分成三個聲部，p指負責低音部，m、a指為高音旋律，i指為中間聲部，輕彈即可。

No.16 F大調　旋律的歌唱性練習

上聲部由簡單的音組成旋律，二個小節一句，旋律雖然簡單，但要像歌唱般的彈出，對音樂性的訓練是很好的曲子。低音聲部由和弦的二個音組成，每一句伴奏的音雖然一樣，但要注意音樂性，不可彈成一樣大小聲。

No.17　A小調　音階與音程的練習

本曲包含有3度、6度、8度等多種音程，p指負責低音聲部，上聲部以ima指交換運用。左手移指換位要快捷輕巧，是練習左手快速移動很好的練習曲。

No.18　A大調　旋律的歌唱性練習

旋律線式的樂句處理是本曲練習的重點，旋律由高把位快速的移動到低把位，左手要確實的移動，手掌保持平移，每一樂句的音樂性要優美的呈現。

No.19　E小調　旋律的歌唱性練習

此曲由三聲部組成，a指負責的旋律部份，除音樂性外音色的處理要特別注意。中間聲部要流暢的表現，在速度和音量上可以有些許的變化。低音聲部則應。穩健的彈出。

No.20　A大調　快速音群及圓滑奏練習

此曲包含了很多吉他彈奏的技巧，如圓滑奏、快速音群、高低把位轉換等，如研究和弦的組成音還可分析調性的轉變。正常速度較快，可先放慢速度，把每一個音彈確實後再加快速度。

No.21　A大調　裝飾音及和弦練習

本曲由加了裝飾音的旋律及伴奏的和弦組成。前半部為A大調，之後轉為A小調，反覆後在A大調結束。練習此曲可先從上聲部的旋律開始，把每一個裝飾音確實地彈清楚，再加入伴奏的和弦。

No.22　C大調　快速分散和弦及音階練習

快速分散和弦的練習曲，而且把位跳動比較大，又常常沒有可以利用的空弦來換把位，所以彈奏上有一定的難度。一樣應先放慢速度來練習，對每一個音都要負責確實地彈出。

No.23 A大調 圓滑奏練習

圓滑奏結合旋律的練習曲，要注意很多空弦音是伴奏音，彈奏時要區分開來，空弦的音色也要特別注意。曲式是ABA的三段式，A段是A大調，B段轉到了同名小調a小調，彈奏的時候要注意這個調性的改變，並有所表現。

No.24 E大調 旋律的歌唱性練習

這是一首綜合性質的練習曲，速度不快，但是難度卻不小，附點音符、三連音、裝飾音、再加上許多的臨時升降記號，演奏上有很大的困難度。把位移動頻繁，要注意旋律的連接。

No.25 A大調 快速音群及圓滑奏練習

這是25首練習曲集裡難度最大也是速度最快的。音群的上行與下行包含了許多的技巧，快速彈奏時，右手指法的選擇是很重要的一環，左手圓滑奏及把位的移動都要特別小心。可以完整的且流暢的彈完此曲需要有一定的功力！

卡爾卡西練習曲

Allegro

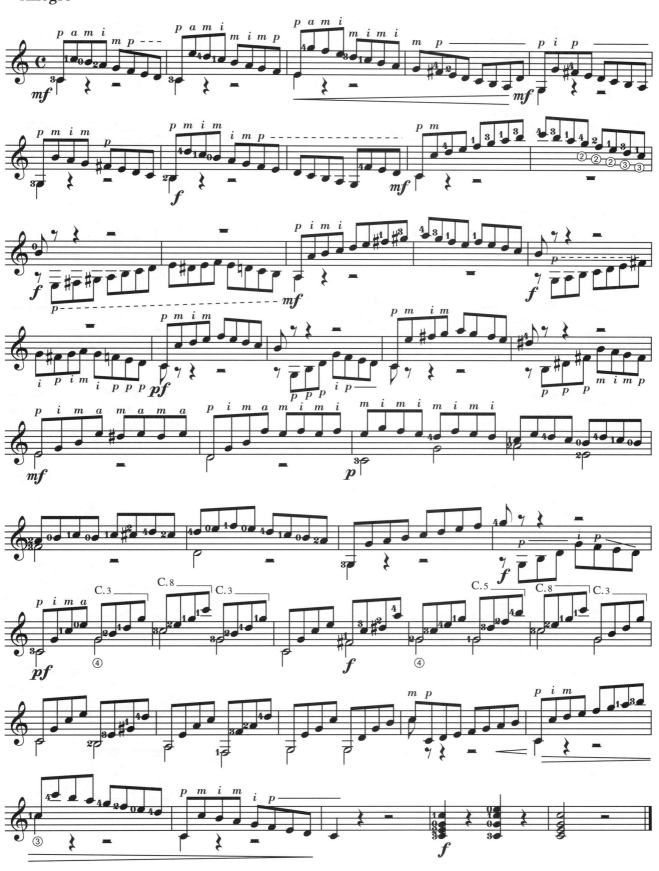

練習曲第二號　*Estudio No.2*

 卡爾卡西練習曲

Moderato espressivo

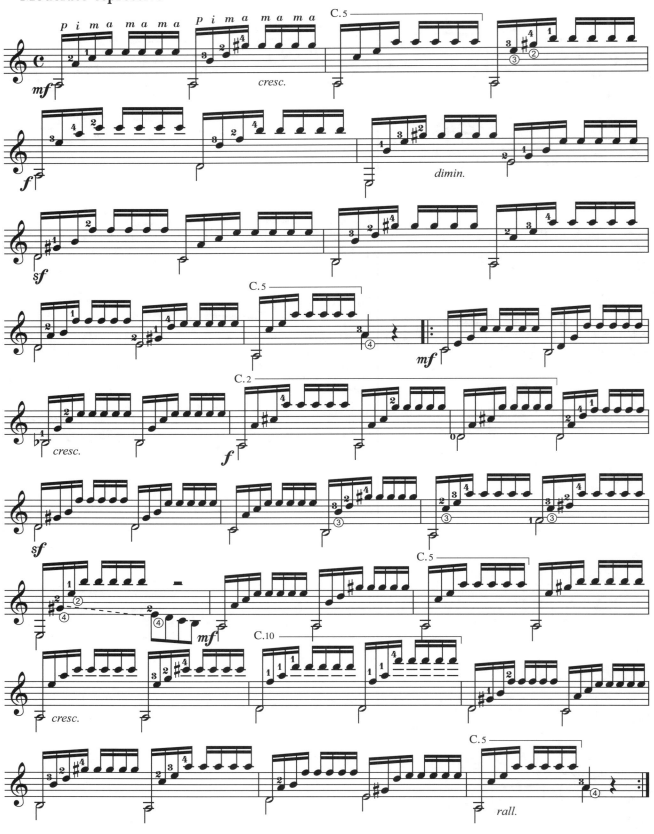

卡爾卡西練習曲

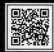

Andantino

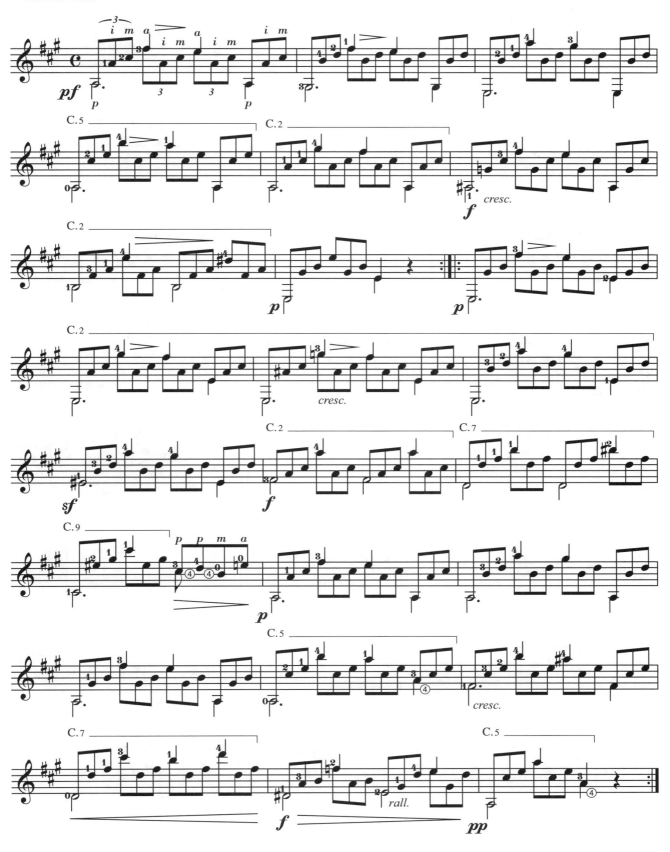

練習曲第四號 *Estudio No.4*

卡爾卡西練習曲

Allegretto

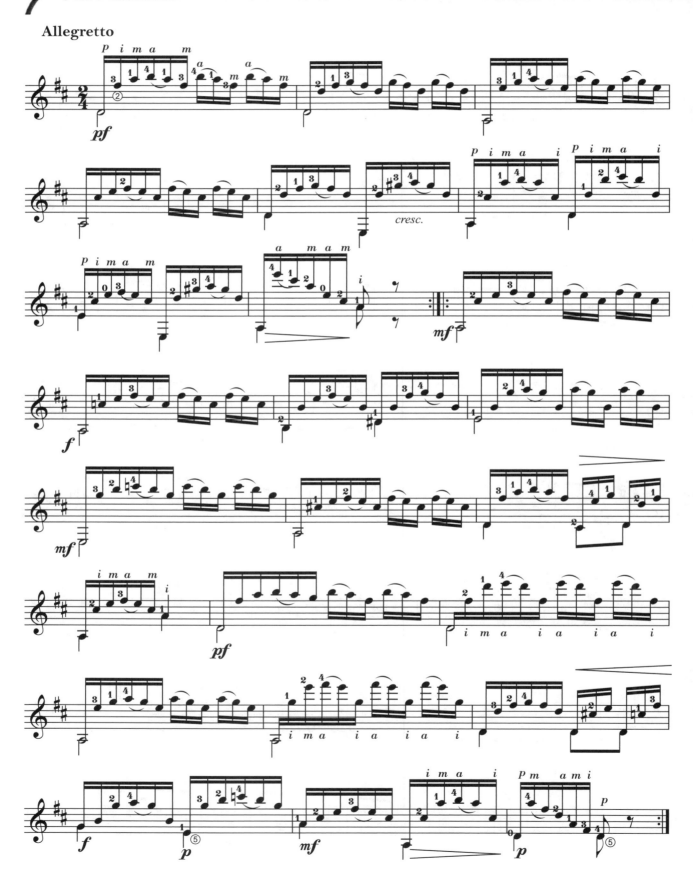

Moderato

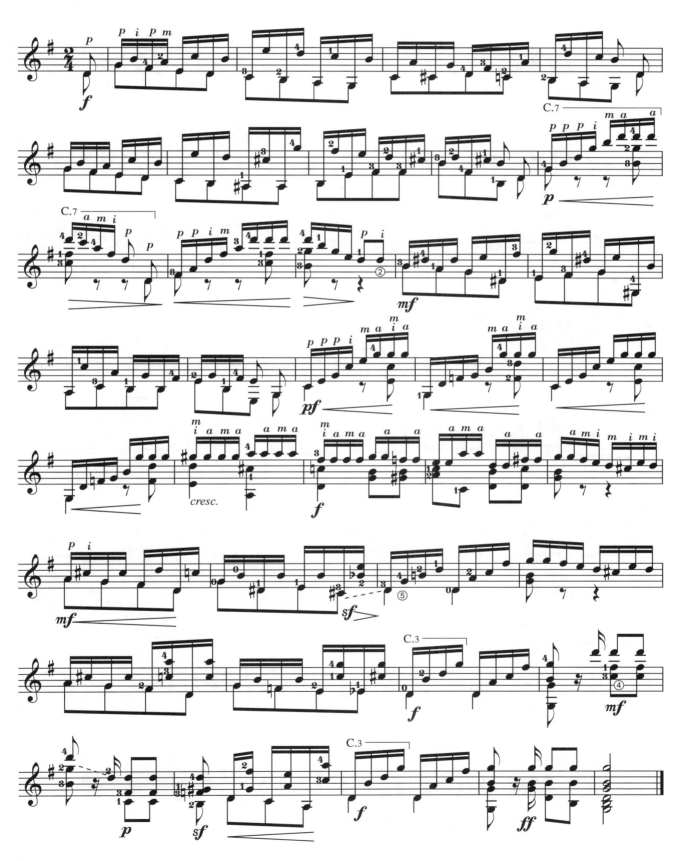

練習曲第六號 *Estudio No.6*

卡爾卡西練習曲

Moderato

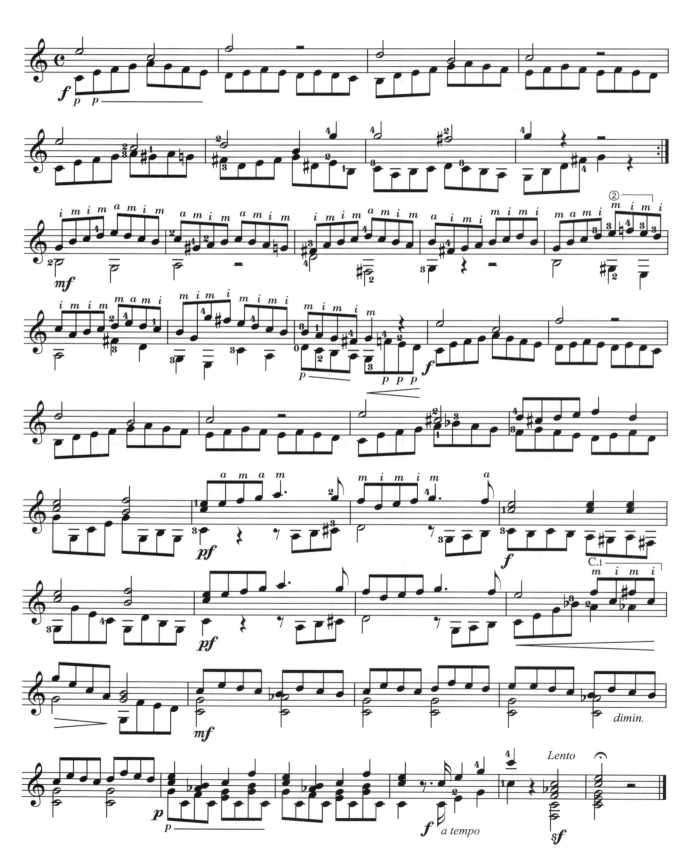

練習曲第七號　*Estudio No.7*

卡爾卡西練習曲

Allegro

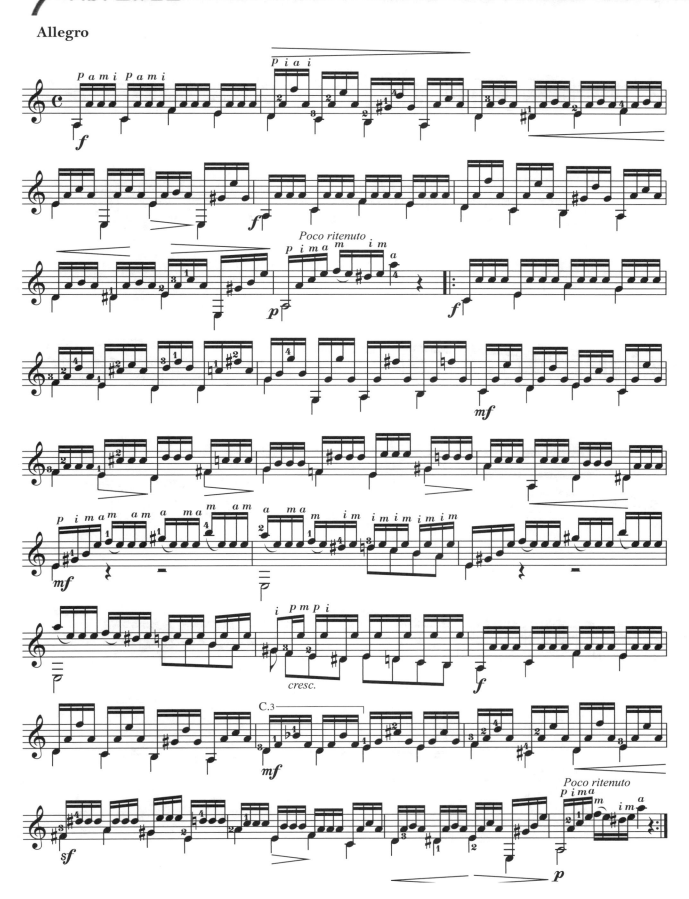

Moderato

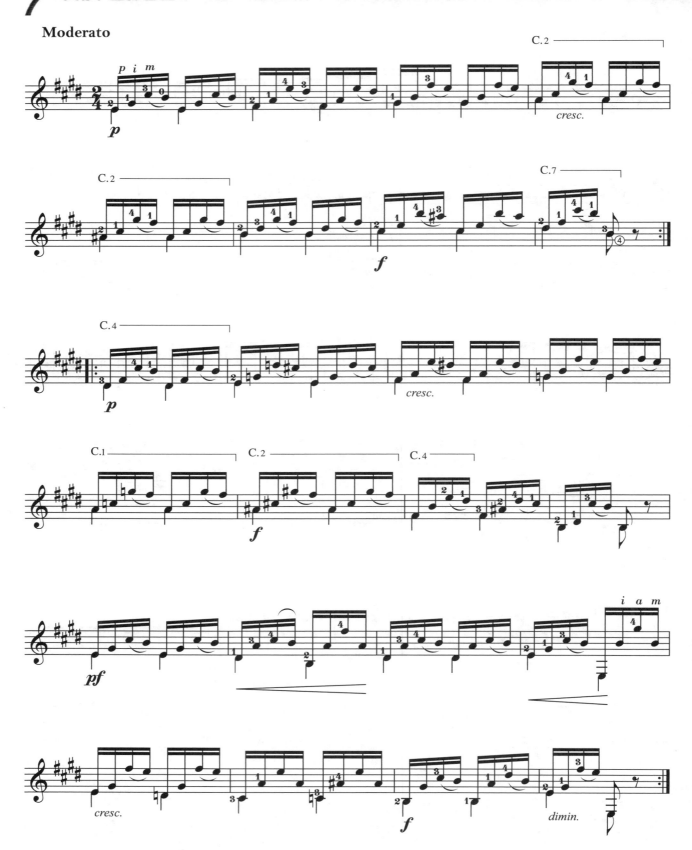

練習曲第九號　*Estudio No.9*

卡爾卡西練習曲

Allegretto grazioso

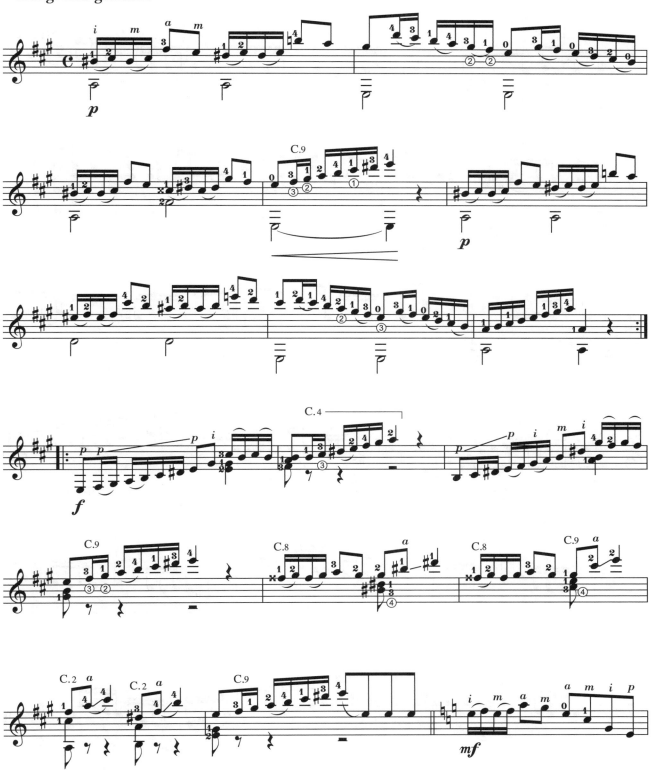

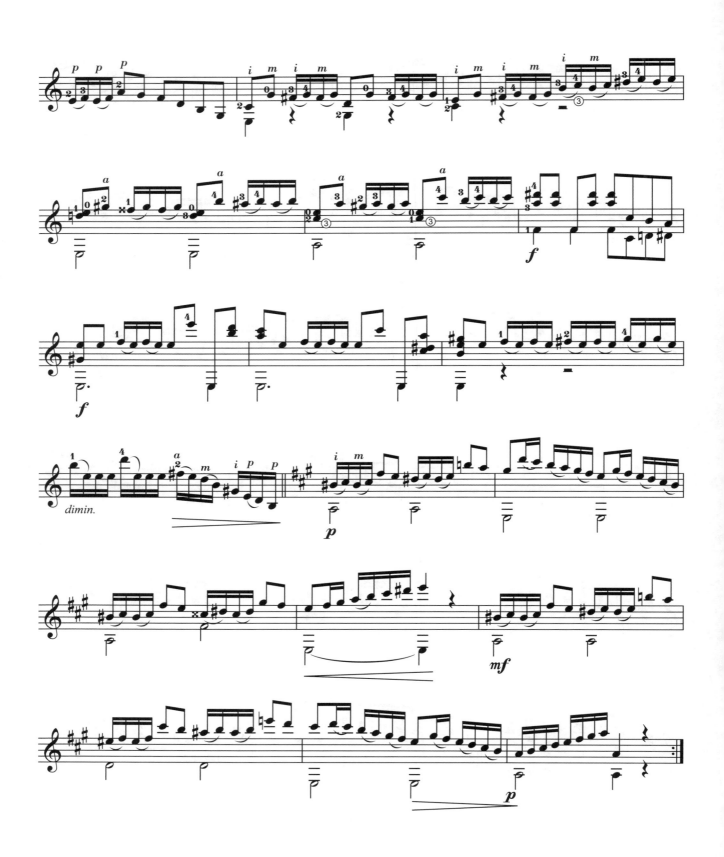

練習曲第十號 *Estudio No.10*

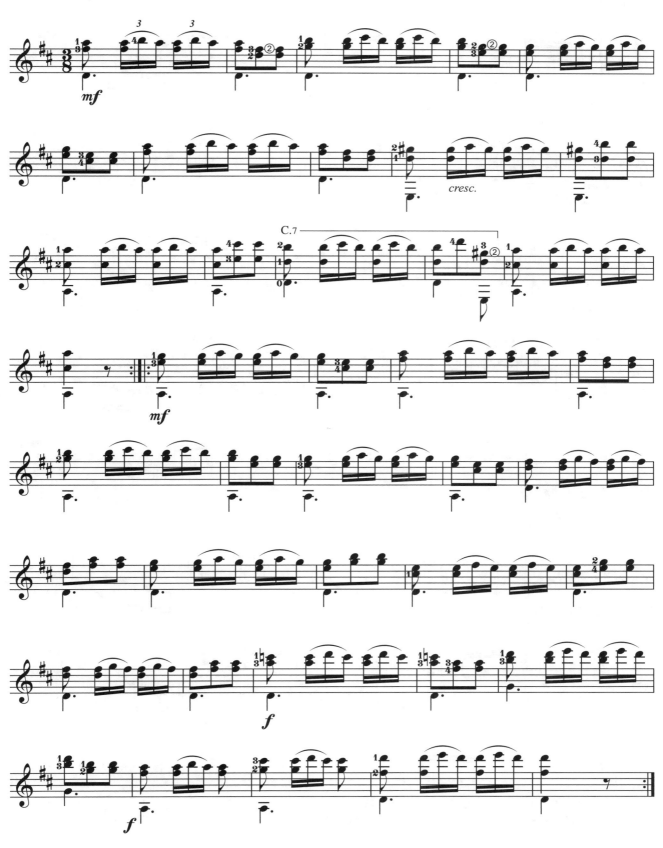

Alletretto

Agitato

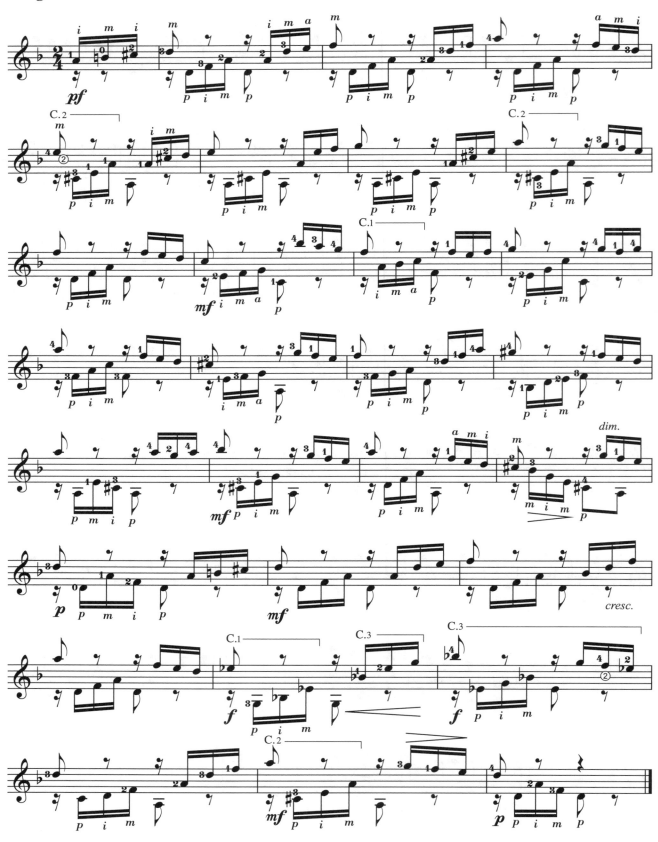

練習曲第十二號 *Estudio No.12*

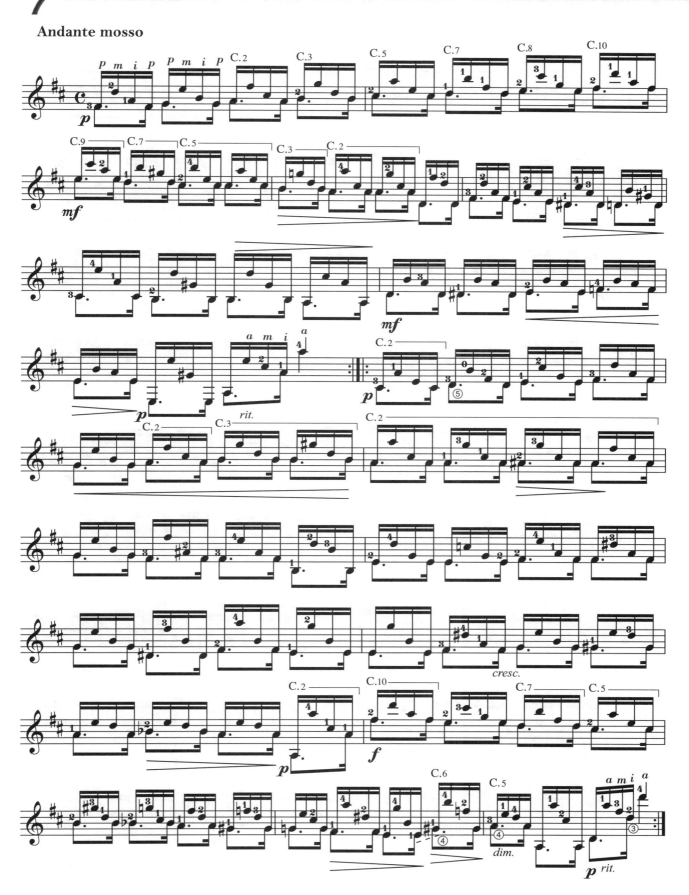

卡爾卡西練習曲

Andante grazioso

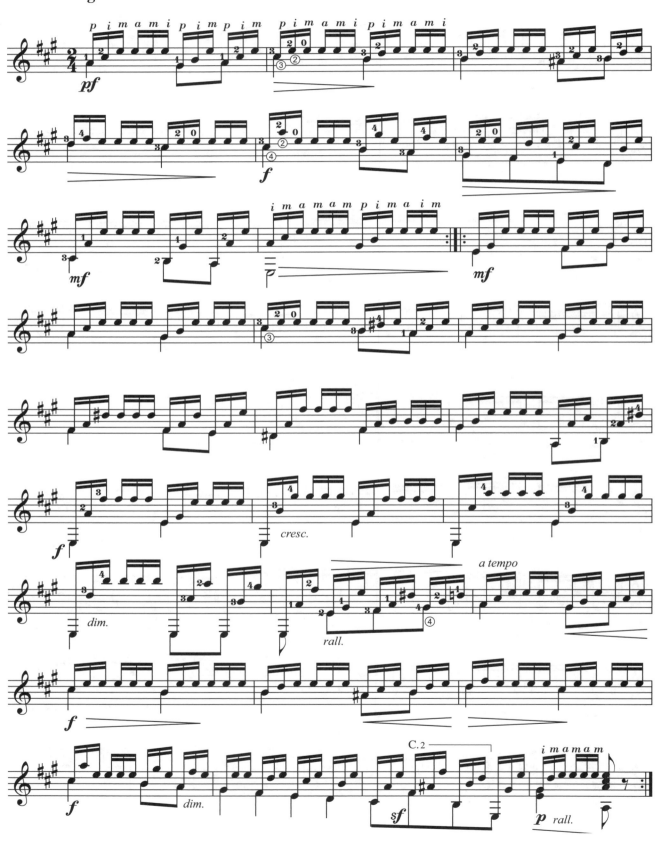

練習曲第十四號 *Estudio No.14*

卡爾卡西練習曲

Allegro moderato

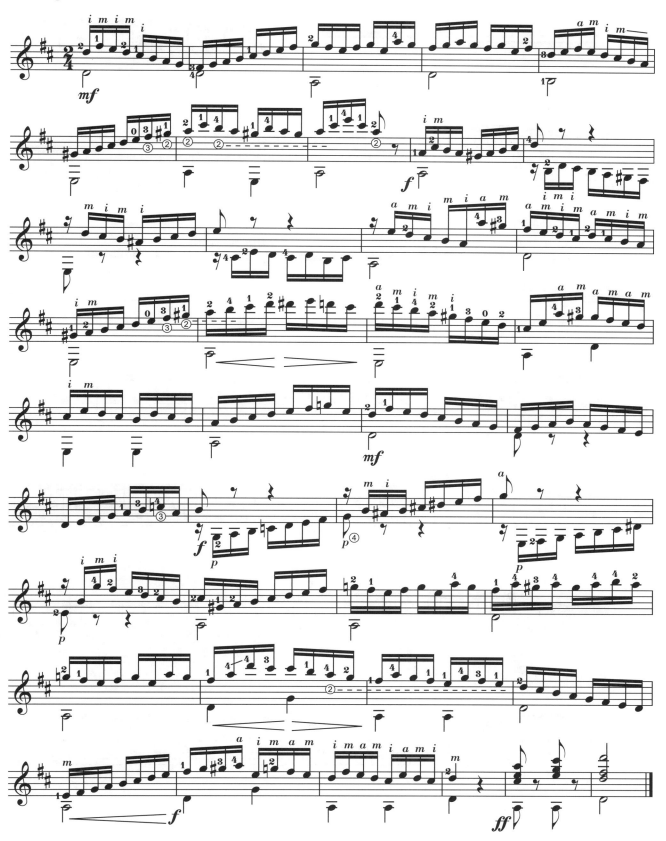

練習曲第十五號 *Estudio No.15*

Allegro moderato

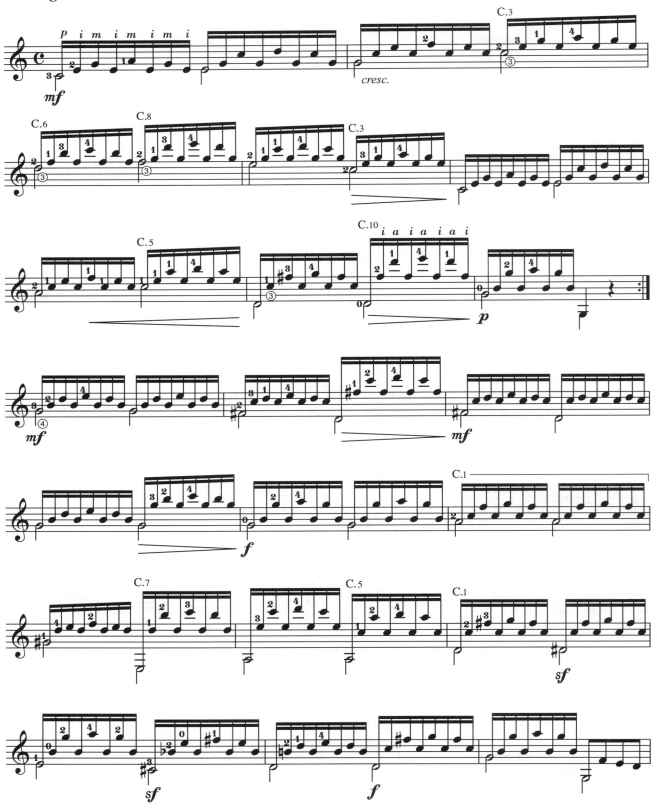

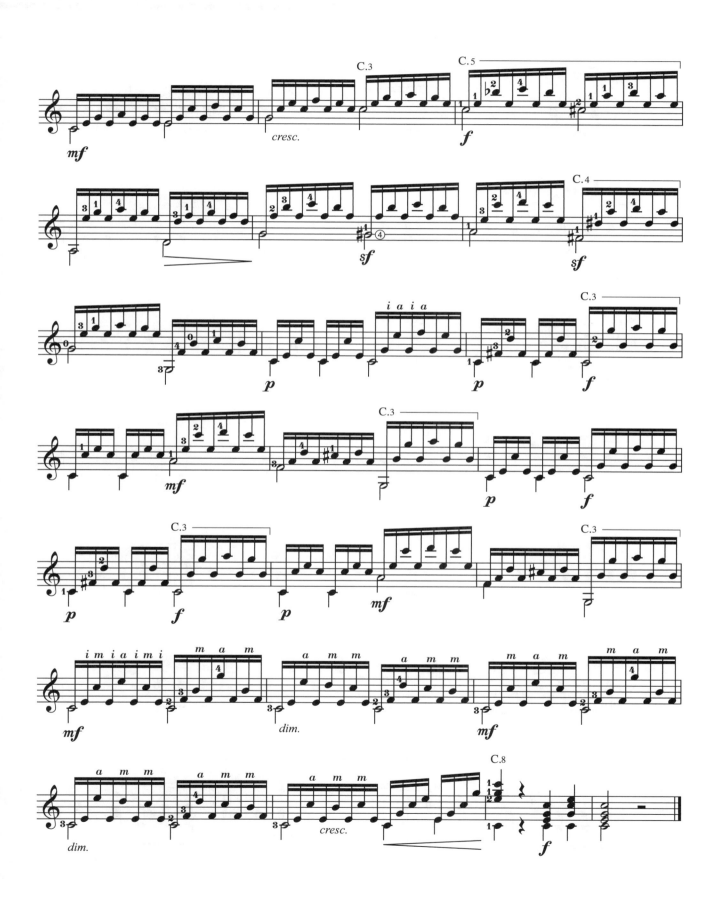

練習曲第十六號 *Estudio No.16*

Andante

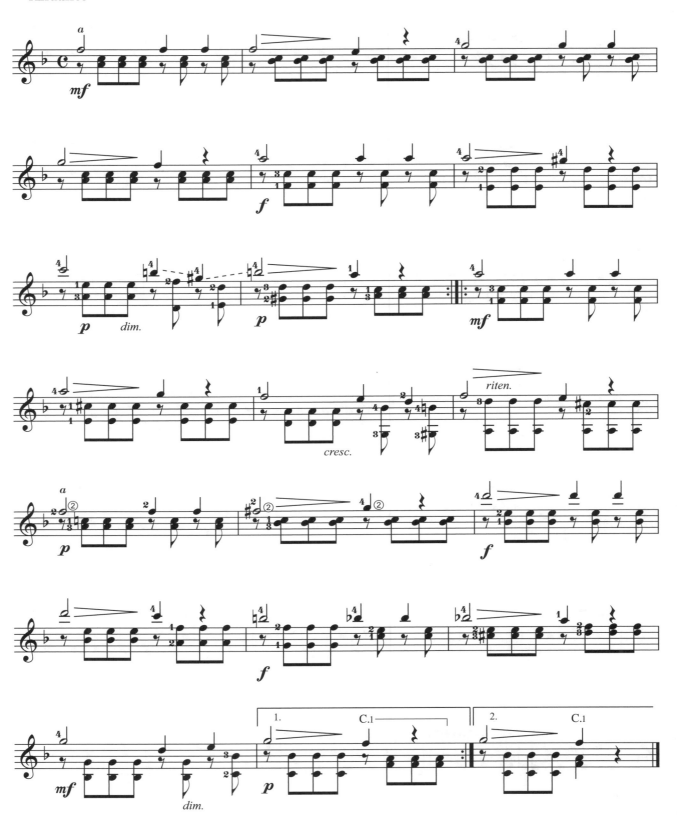

Moderato

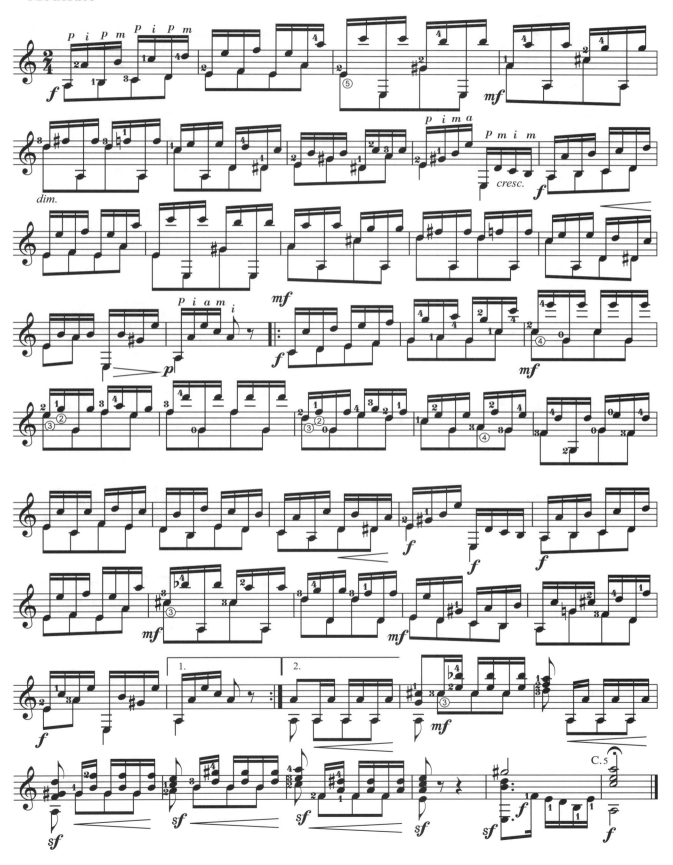

練習曲第十八號 *Estudio No.18*

卡爾卡西練習曲

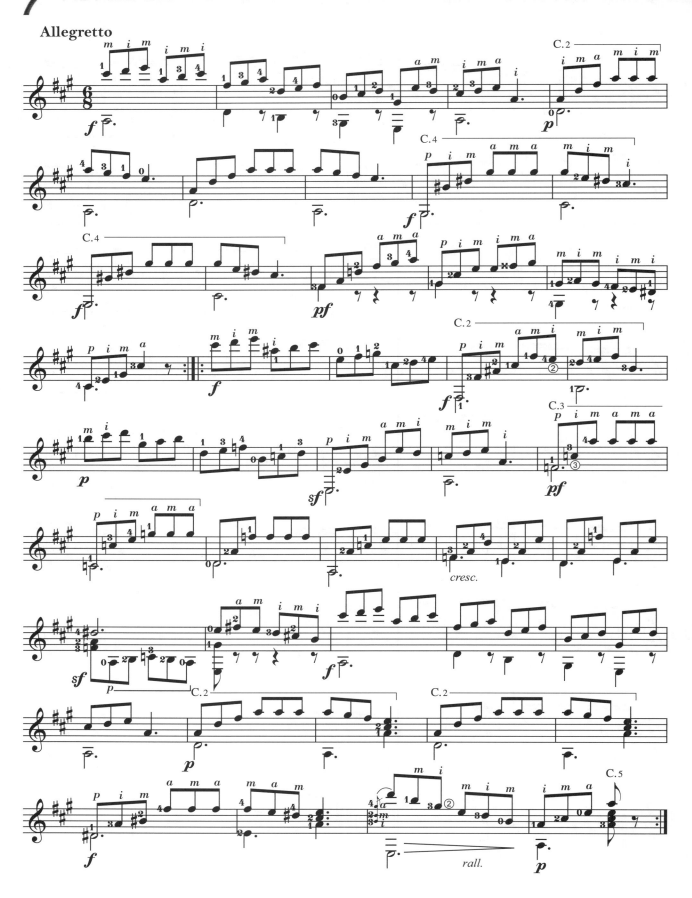

卡爾卡西練習曲

Allegro moderato

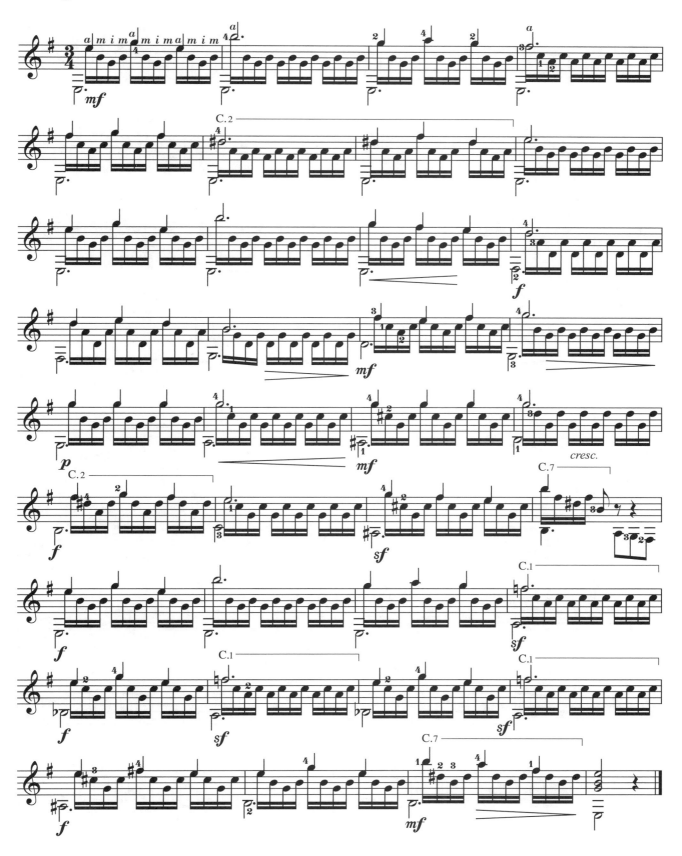

卡爾卡西練習曲

Allegro brillante

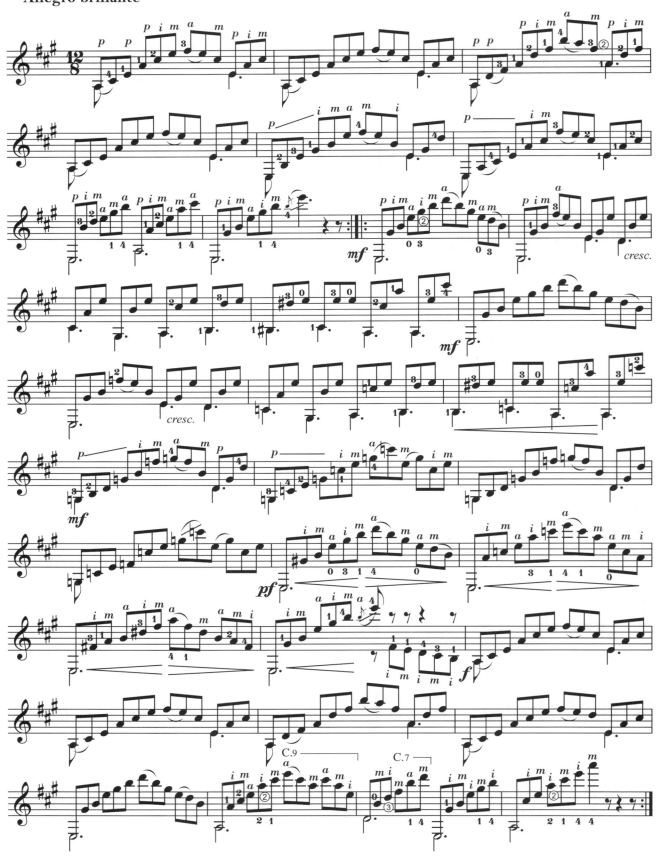

練習曲第二十一號　*Estudio No.21*

卡爾卡西練習曲

Andantino

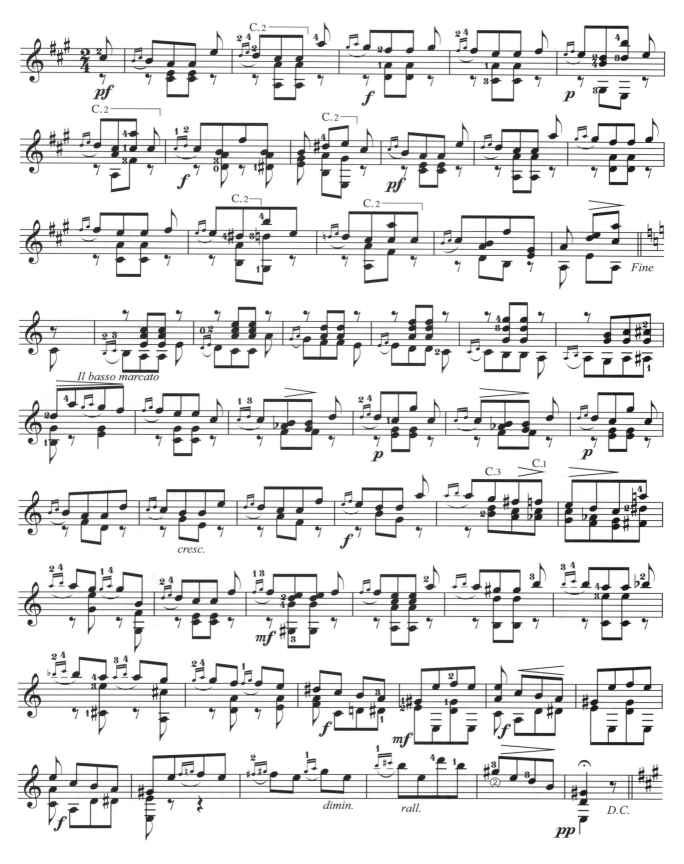

卡爾卡西練習曲

Allegretto

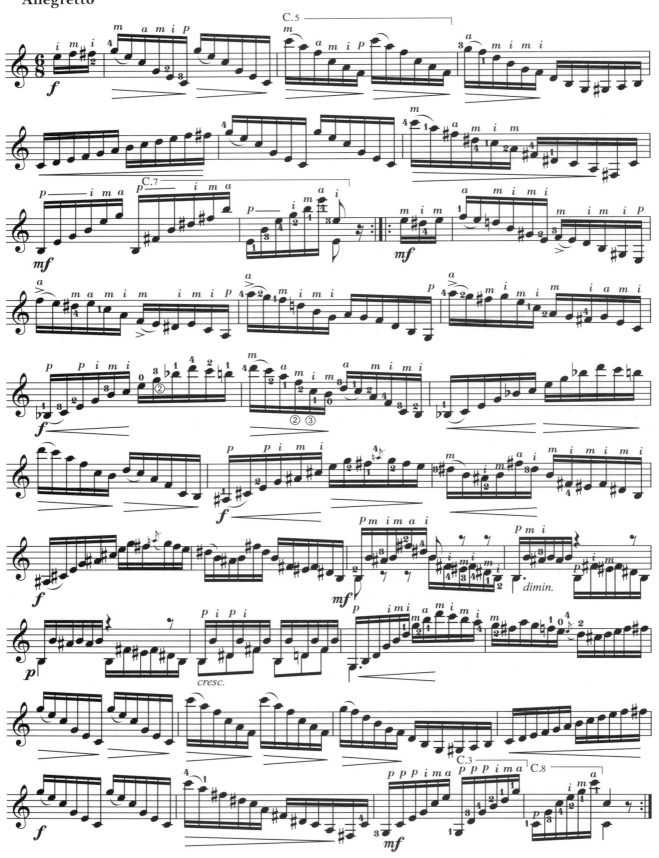

練習曲第二十三號　*Estudio No.23*

卡爾卡西練習曲

Allegro

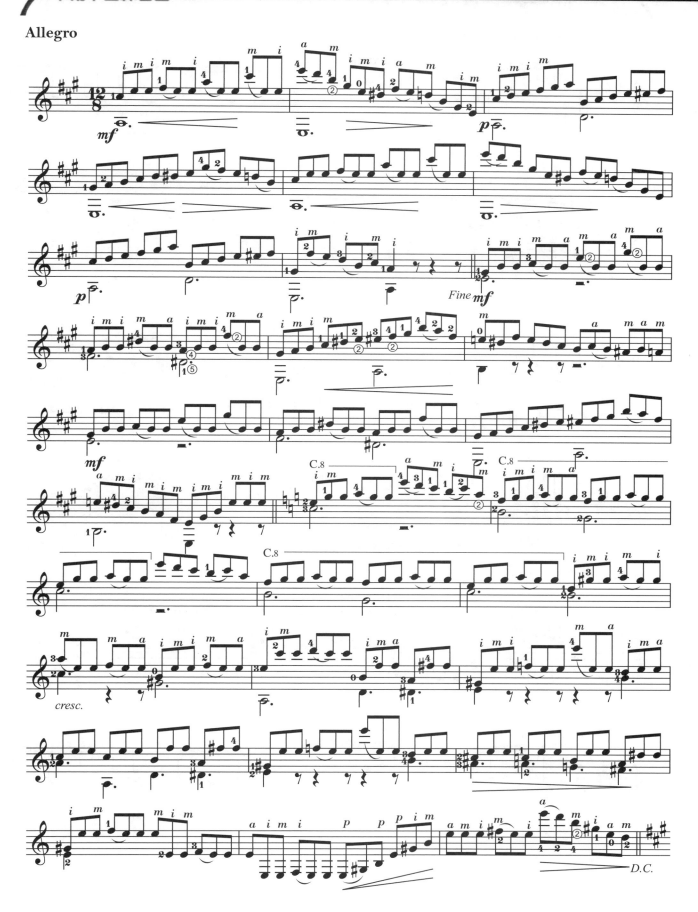

Andantino con espressione

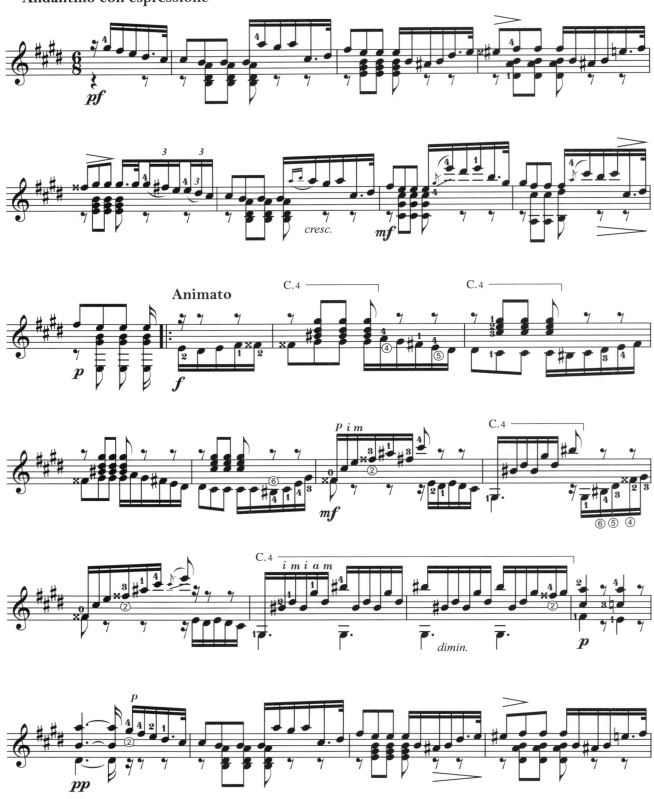

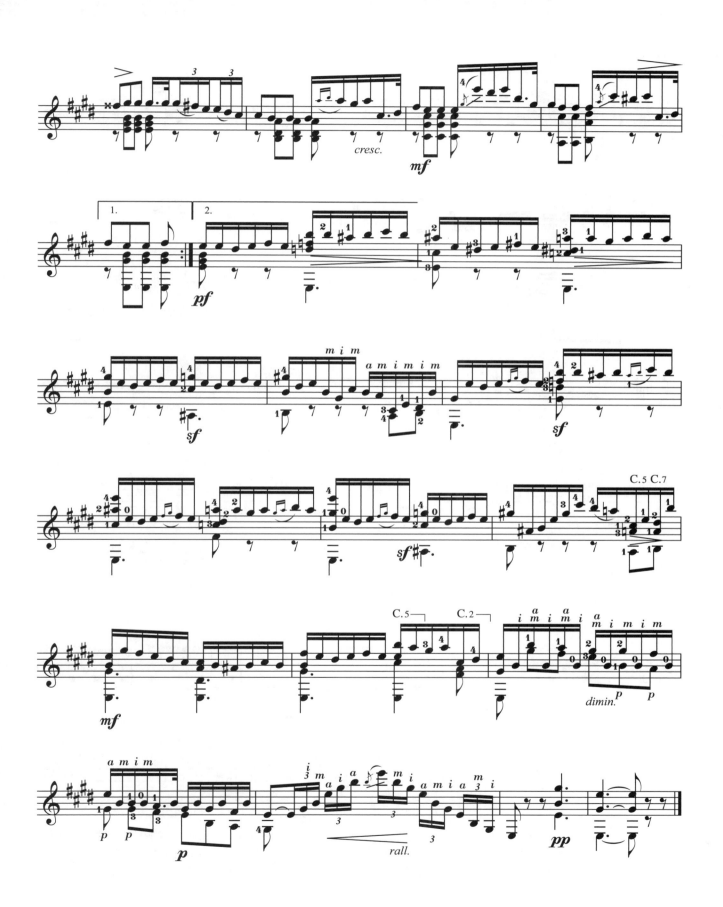

練習曲第二十五號　*Estudio No.25*

卡爾卡西練習曲

Allegro brillante

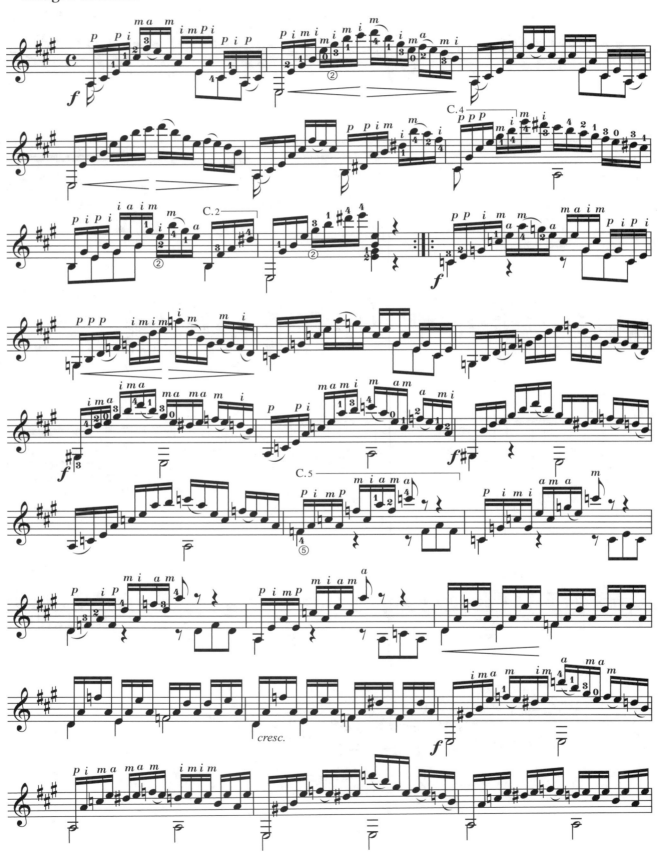

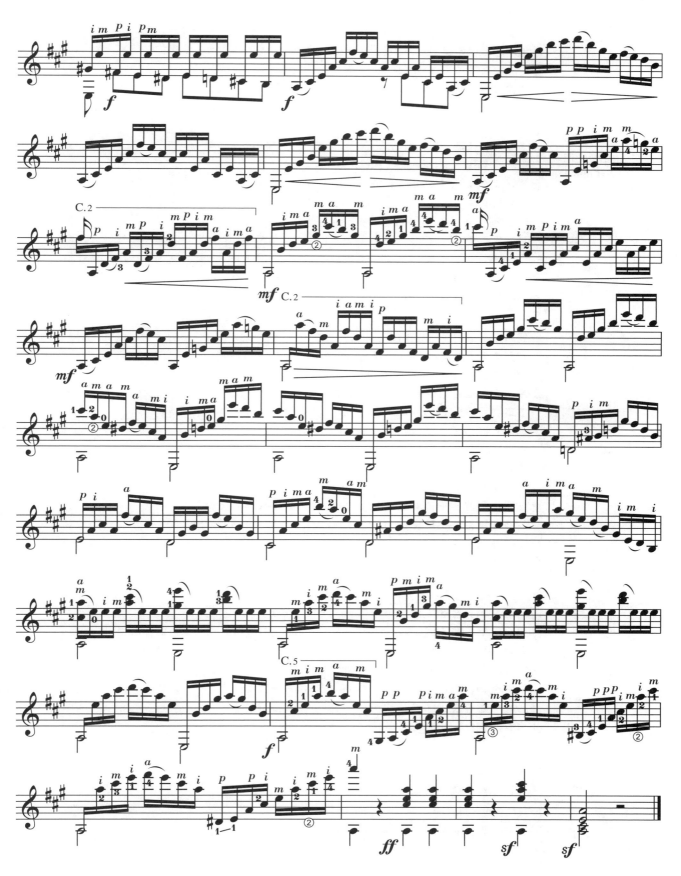

古典吉他作曲（編曲）家暨·吉他改編曲原作曲家年表

音樂時期的劃分	名家簡介
文藝復興時期 （Renaissance）	法蘭西斯可-米蘭諾（Francesco da Milano，1497-1543，義大利） 唐-路易士-米蘭（Don Luis Milan，1500-1561，西班牙） 路易士-迪-那巴耶斯（Luis de Narvaez，1510-1555，西班牙） 迪耶哥-比薩多爾（Diego Pisador，1509-1557，西班牙） 阿隆索-穆達拉（Alonso de Mudarra，1508-1580，西班牙） 約翰-道蘭（John Dowland，1563-1626，英國） 吉洛拉莫-弗雷斯柯巴第（Girolamo Frescobaldi，1583-1643，義大利）其曲子被改編成吉他曲
巴洛克時期 （Baroque）	卡斯帕爾-桑斯（Gaspar Sanz，1640-1710，西班牙） 韓利-普塞爾（Henry Purcell，1659-1695，英國）..................................其曲子被改編成吉他曲 羅貝爾-迪-維西（Robert de Visee，1650-1725，法國） 安東尼奧-韋瓦第（Antonio Vivaldi，1678-1741，義大利）..................其曲子被改編成吉他曲 珍-菲利普-拉摩（Jean-Philippe Rameau，1683-1764，法國）..............其曲子被改編成吉他曲 杜米尼可-史卡拉第（Domenico Scarlatti，1685-1757，義大利）..........其曲子被改編成吉他曲 喬治-費德利-韓德爾（George Friedrich Handel，1685-1759，德國）......其曲子被改編成吉他曲 約翰-塞巴斯倩-巴哈（Johann Sebastain Bach，1685-1750，德國）......其曲子被改編成吉他曲 西爾維斯-李歐波特-魏斯（Silvius Leopold Weiss，1686-1750，德國）
古典時期 （Classical）	路易吉-包凱尼尼（Luigi Boccherini，1743-1805，義大利） 費爾迪南度-卡露里（Ferdinando Carulli，1770-1841，義大利） 費爾南度-梭爾（Fernando Sor，1778-1839，西班牙） 馬諾-朱利亞尼（Mauro Giuliani，1780-1840，義大利） 安東-迪亞貝里（Anton Diabelli，1781-1858，維也納） 尼可洛-帕格尼尼（Niccolo Paganini，1782-1840，義大利） 迪歐尼西歐-阿瓜多（Dionisio Aguado，1784-1849，西班牙） 路易吉-雷格納尼（Luigi Legnani，1790-1877，義大利） 馬迪歐-卡爾卡西（Matteo Carcassi，1792-1853，義大利） 法朗茲-彼德-舒伯特（Franz Peter Schubert，1797-1828，維也納） 約翰-卡斯帕爾-梅爾茲（Johann Kaspar Mertz，1806-1856，匈牙利） 拿破崙-柯斯特（Napoleon Coste，1805-1883，法國） 安東尼奧-卡諾（Antonio Cano，1811-1897，西班牙）
浪漫時期 （Romantic）	法蘭西斯可-泰雷嘉（Francisco Tarrega，1852-1909，西班牙） 伊沙克-阿爾班尼士（Isaac Albeniz，1860-1909，西班牙）..................其曲子被改編成吉他曲 嚴利凱-葛拉那多斯（Enrique Granados，1867-1916，西班牙）............其曲子被改編成吉他曲 路易吉-莫札尼（Luigi Mozzani，1869-1943，義大利） 馬尼約魯-迪-法雅（Manuel de Falla，1876-1946，西班牙） 丹尼爾-霍爾迪亞（Daniel Fortea，1878-1953，西班牙） 米凱爾-劉貝特（Miguel Llobet，1878-1938，西班牙）
近代時期 （Modern）	何亞金-屠利納（Joaquin Turina，1882-1949，西班牙） 馬尼約魯-龐賽（Manuel Ponce，1882-1948，墨西哥） 貝南普可（Joao Pernambuco，1883-1947，巴西） 約米利歐-普鳩魯（Emilio Pujol，1886-1980，西班牙）

近代時期 （Modern）	魏拉-羅伯士（Heitor Villa-Lobos，1887-1959，巴西）
	奧古斯丁-皮歐-巴利奧斯（Agustin Pio Barrios，1885-1944，巴拉圭）
	費德利可-蒙雷洛-托羅巴（Federico Moreno-Torroba，1891-1982，西班牙）
	安德烈斯-賽高維亞（Andres Segovia，1893-1987，西班牙）
	馬利歐-卡斯迪爾尼歐伯-台代斯可（Mario Castelnuovo-Tedesco，1895-1968，義大利）
	亞歷山大-唐斯曼（Alexander Tansman，1897-1986，波蘭）
	雷吉諾-沙音-迪-拉-馬撒（Regino Sainz de la Maza，1896-1981，西班牙）
	薩爾瓦多-巴卡利塞（Salvador Bacarisse，1898-1963，西班牙）
	何亞金-羅德利果（Joaquin Rodrigo，1901-1999，西班牙）
	華爾頓-威廉（Walton William，1902-1983，英國）
	露意絲-娃可（Luise Walker，1910-1998，維也納）
	班傑明-布利頓（Benjamin Britten，1913-1976，英國）
	希拉多尼歐-羅梅洛（Celedonio Romero，1913-1996，古巴）
	摩利斯-歐亞那（Maurice Ohana，1914-1992，西班牙）
	安東尼歐-勞羅（Antonio Lauro，1917-1986，委內瑞拉）
	亞貝爾-卡雷巴洛（Abel Carlevaro，1918-2001，烏拉圭）
	杜阿特（John W. Duarte，1919-2004，英國）
現代時期 （Contemporary）	亞斯特-皮亞佐拉（Astor Piazzolla，1921-1992，阿根廷）┄┄┄┄┄┄其曲子被改編成吉他曲
	史提芬-多格森（Stephen Dodgson，1924-2013，英國）
	漢斯-威納-亨茲（Hans Werner Henze，1926-2013，德國）
	拿西索-耶佩斯（Narciso Yepes，1927-1997，西班牙）
	彼德-史高索匹（Peter Sculthorpe，1929-2014，澳洲）
	史坦利-梅爾斯（Stanley Myers，1930-1993，英國）┄┄┄┄┄┄其曲子被改編成吉他曲
	武滿徹（Toru Takemitsu，1930-1996，日本）
	朱利安-布林姆（Julian Bream，生於1933，英國）
	安東尼歐-魯意茲-皮博（Antonio Ruiz-Pipo，1934-1997，西班牙）
	里奧-布洛威爾（Leo Brouwer，生於1939，古巴）
	約翰-威廉斯（John Williams，生於1941，澳洲）
	約翰-札拉丁（John Zaradin，生於1944，英國）
	卡洛-多米尼可尼（Carlo Domeniconi，生於1947，義大利）
	艾格伯特-吉斯莫提（Egberto Gismonti，生於1947，巴西）
	吉松隆（Takashi Yoshimatsu，生於1953，日本）
	羅蘭-迪恩斯（Roland Dyens，1955-2016，法國）
	尼吉爾-魏斯雷克（Nigel Westlake，生於1958，澳洲）
	安德魯-約克（Andrew York，生於1958，美國）
	山下和仁（Kazuhito Yamashita，生於1961，日本）

【註】

以上所列的古典吉他音樂時期，是以古典吉他音樂本身樂風的發展來劃分的，和一般音樂史的劃分法不盡相同，原因是古典吉他經歷了一段相當長的「古典時期」。當"蕭邦"等音樂家所代表的「浪漫時期」樂風大行其道時，改良過的鋼琴竟然大受作曲家的歡迎，使得原本音量就較小的吉他相對地被冷落，以致於古典吉他仍得度過漫長的「古典時期」。直到西班牙吉他大師"法蘭西斯可-泰雷嘉"（Francisco Tarrega）的出現，才將古典吉他從「古典時期」帶入另一個「浪漫時期」。至於各時期的古典吉他作曲家或編曲家，由於不勝枚舉，無法一一列出，在此僅以較具代表的人物為羅列的對象。

學習音樂最佳途徑
音樂人必備叢書
專業樂譜

最新圖書目錄
COMPLETE CATALOGUE

麥書文化

民謠彈唱系列

彈指之間 潘尚文 編著 定價380元 附影音教學 QR Code
Guitar Handbook
吉他彈唱、演奏入門教本，基礎進階完全自學。精選中文流行、西洋流行等必練歌曲。理論、技術循序漸進，吉他技巧完全攻略。

吉他玩家 周重凱 編著 定價400元
Guitar Player
最經典的民謠吉他技巧大全，基礎入門、進階演奏完全自學。精彩吉他編曲、重點解析，詳盡樂理知識教學。

吉他贏家 周重凱 編著 定價400元
Guitar Winner
自學、教學最佳選擇，漸進式學習單元編排。各調範例練習，各類樂理解析，各式編曲手法完整呈現。入門、進階、Fingerstyle必備的吉他工具書。

名曲100(上)(下) 潘尚文 編著 每本定價320元 CD
The Greatest Hits No.1 / No.2
收錄自60年代至今吉他必練的經典西洋歌曲，每首歌曲均有詳細的技巧分析、歌曲中譯歌詞，另附示範演奏CD。

六弦百貨店精選3 潘尚文、盧家宏 編著 定價360元
Guitar Shop Song Collection
收錄年度華語暢銷排行榜歌曲，內容涵蓋六弦百貨歌曲精選。專業吉他TAB譜六線套譜，全新編曲，自彈自唱的最佳叢書。

六弦百貨店精選4 潘尚文 編著 定價360元
Guitar Shop Special Collection 4
精采收錄16首絕佳吉他編曲流行彈唱歌曲－獅子合唱團、盧廣仲、周杰倫、五月天……一次收藏32首獨立樂團歷年最經典歌曲－茄子蛋、逃跑計劃、草東沒有派對、老王樂隊、滅火器、棄先生……

超級星光樂譜集(1)(2)(3) 潘尚文 編著 定價380元
Super Star No.1.2.3
每冊收錄61首「超級星光大道」對戰歌曲總整理。每首歌曲均標註有吉他六線套譜、簡譜、和弦、歌詞。

I PLAY－MY SONGBOOK 音樂手冊(大字版) 潘尚文 編著 定價360元
I PLAY－MY SONGBOOK (Big Vision)
收錄102首中文經典及流行歌曲之樂譜。保有原曲風格、簡譜完整呈現，各項樂器演奏皆可。A4開本、大字清楚呈現，線圈裝訂翻閱輕鬆。

I PLAY詩歌－MY SONGBOOK 麥書文化編輯部 編著 定價360元
Top 100 Greatest Hymns Collection
收錄經典福音聖詩、敬拜讚美傳唱歌曲100首。完整前奏、間奏，好聽和弦編配，敬拜更增氣氛。內附吉他、鍵盤樂器、烏克麗麗，各調性和弦級數對照表。

就是要彈吉他 張雅惠 編著 定價240元
作者超過30年教學經驗，讓你30分鐘內就能自彈自唱！本書有別於以往的教學方式，僅需記住4種和弦按法，就可以輕鬆入門吉他的世界！

指彈好歌 吳進興 編著 定價400元
Great Songs And Fingerstyle
附各種節奏詳細解說、吉他編曲教學，是基礎進階學習者最佳教材，收錄中西流行必練歌曲、經典指彈歌曲。且附前奏影音示範、原曲仿真編曲QRCode連結。

節奏吉他完全入門24課 顏鴻文 編著 定價400元 附影音教學 QR Code
Complete Learn To Play Rhythm Guitar Manual
詳盡的音樂節奏分析、影音示範，各類型常用音樂風格吉他伴奏方式解說，活用樂理知識，伴奏更為生動！

木吉他演奏系列

指彈吉他訓練大全 盧家宏 編著 定價460元 DVD
Complete Fingerstyle Guitar Training
第一本專為Fingerstyle學習所設計的教材，從基礎到進階，涵蓋各類樂風編曲手法、經典範例，隨書附教學示範DVD。

吉他新樂章 盧家宏 編著 定價550元 CD+VCD
Finger Stlye
18首最膾炙人口的電影主題曲改編而成的吉他獨奏曲，詳細五線譜、六線譜、和弦指型、簡譜完整對照並列之超級套譜，附贈精彩教學VCD。

吉樂狂想曲 盧家宏 編著 定價550元 CD+VCD
Guitar Rhapsody
12首日韓劇主題曲超級樂譜，五線譜、六線譜、和弦指型、簡譜全部收錄。彈奏解說、單音版曲譜，簡單易學，附CD、VCD。

電吉他系列

爵士吉他完全入門24課 劉旭明 編著 定價360元 DVD+MP3
Complete Learn To Play Jazz Guitar Manual
爵士吉他速成教材，24週養成基本爵士彈奏能力，隨書附影音教學示範DVD。

電吉他完全入門24課 劉旭明 編著 定價360元 DVD+MP3
Complete Learn To Play Electric Guitar Manual
電吉他輕鬆入門，教學內容紮實詳盡，隨書附影音教學示範DVD。

主奏吉他大師 Peter Fischer 編著 定價360元 CD
Masters of Rock Guitar
書中講解大師必備的吉他演奏技巧，描述不同時期各個頂級大師演奏的風格與特點，列舉大量精彩作品，進行剖析。

節奏吉他大師 Joachim Vogel 編著 定價360元 CD
Masters of Rhythm Guitar
來自頂尖大師的200多個不同風格的演奏Groove，多種不同吉他的節奏理念和技巧，附CD。

搖滾吉他秘訣 Peter Fischer 編著 定價360元 CD
Rock Guitar Secrets
書中講解蜘蛛爬行手指熱身練習，搖桿俯衝轟炸、即興創作、各種調式音階、神奇音階、雙手點指等技巧教學。

前衛吉他 劉旭明 編著 定價600元 2CD
Advance Philharmonic
從基礎電吉他技巧到各種音樂觀念、型態的應用。最扎實的樂理觀念、最實用的技巧、音階、和弦、節奏、調式訓練，吉他技術完全自學。

現代吉他系統教程Level 1～4 劉旭明 編著 每本定價500元 2CD
Modern Guitar Method Level 1~ 4
第一套針對現代音樂的吉他教學系統，完整音樂訓練課程，不必出國就可體驗美國MI的教學系統。

調琴聖手 陳慶民、華育棠 編著 定價400元 附示範音樂 QR Code
Guitar Sound Effects
最完整的吉他效果器調校大全。各類吉他及擴大機特色介紹、各類型效果器完整剖析、單踏板效果器串接實戰運用。內附示範演奏音樂連結，掃描QR Code。

運動生活系列

一次就上手的快樂瑜伽 四週課程計畫(全身雕塑版) HIKARU 編著 林宜薰 譯 定價320元 附DVD
教學影片動作解說淺顯易懂，即使第一次練瑜珈也能持續下去的四週課程計畫！訣竅輕易掌握，了解對身體雕塑有效的姿勢！在家看DVD進行練習，也可掃描書中QRCode立即線上觀看！

室內肌肉訓練 森 俊憲 編著 林宜薰 譯 定價280元 附DVD
一天5分鐘，在自家就能做到的肌肉訓練！針對無法堅持的人士，也詳細解說維持的秘訣！無論何時何地都能實行，2星期就實際感受體型變化！

少年足球必勝聖經 柏太陽神足球俱樂部 主編 林宜薰 譯 定價350元 附DVD
源自柏太陽神足球俱樂部青訓營的成功教學經驗。足球技術動作以清楚圖解進行說明。可透過DVD動作示範影片定格來加以理解，示範影片皆可掃描書中QRCode線上觀看。



系列	書名	編著/定價	說明

新書系列

二胡入門三部曲
By 3 Step To Playing Erhu
黃子銘 編著 定價400元 附影音教學 QR Code
教學方式創新，由G調第二把位入門。簡化基礎練習，針對重點反覆練習。課程循序漸進，按部就班輕鬆學習。收錄63首經典民謠、國台語流行歌曲。精心編排，最佳閱讀舒適度。

DJ唱盤入門實務
The DJ Starter Handbook
楊立鈦 編著 定價500元 附影音教學 QR Code
從零開始，輕鬆入門－認識器材、基本動作與知識。演奏唱盤；掌控節奏－Scratch刷碟技巧與Flow、Beat Juggling；創造律動，玩轉唱盤－抓拍與丟拍、提升耳朵判斷力、Remix。

烏克麗麗系列

烏克麗麗完全入門24課
Complete Learn To Play Ukulele Manual
陳建廷 編著 定價360元 DVD
烏克麗麗輕鬆入門一學就會，教學簡單易懂，內容紮實詳盡，隨書附贈影音教學示範，學習樂器完全無壓力快速上手！

快樂四弦琴1
Happy Uke
潘尚文 編著 定價320元 CD
夏威夷烏克麗麗彈奏法標準教材，適合兒童學習。徹底學「搖擺、切分、三連音」三要素、隨書附教學示範CD。

烏克城堡1
Ukulele Castle
龍映育 編著 定價320元 DVD
從建立節奏感和音到認識音符、音階和旋律，每一課都用心規劃歌曲、故事和遊戲。附有教學MP3檔案，突破以往制式的伴唱方式，結合烏克麗麗與木箱鼓，加上大提琴跟鋼琴伴奏，讓老師進行教學、說故事和帶唱遊活動時更加多變化！

烏克麗麗民歌精選
Ukulele Folk Song Collection
張國霖 編著 每本定價400元
精彩收錄70-80年代經典民歌99首。全書以C大調採譜，彈奏簡單好上手！譜面閱讀清晰舒適，精心編排減少翻閱次數。附常用和弦表、各調音階指板圖、常用節奏&指法。

烏克麗麗名曲30選
30 Ukulele Solo Collection
盧家宏 編著 定價360元 DVD+MP3
專為烏克麗麗獨奏而設計的演奏套譜，精心收錄30首名曲，隨書附演奏DVD+MP3。

I PLAY－MY SONGBOOK音樂手冊
I PLAY－MY SONGBOOK
潘尚文 編著 定價360元
收錄102首中文經典及流行歌曲之樂譜，保有原曲風格、簡譜完整呈現，各項樂器演奏皆可。

烏克麗麗指彈獨奏完整教程
The Complete Ukulele Solo Tutorial
劉宗立 編著 定價360元 DVD
詳述基本樂理知識、102個常用技巧，配合高清影片示範教學，輕鬆易學。

烏克麗麗二指法完美編奏
Ukulele Two-finger Style Method
陳建廷 編著 定價360元 DVD+MP3
詳細彈奏技巧分析，並精選多首歌曲使用二指法重新編奏，二指法影像教學、歌曲彈奏示範。

烏克麗麗大教本
Ukulele Complete textbook
龍映育 編著 定價400元 DVD+MP3
有系統的講解樂理觀念，培養編曲能力，由淺入深地練習指彈技巧，基礎的指法練習、對拍彈唱、視譜訓練。

烏克麗麗彈唱寶典
Ukulele Playing Collection
劉宗立 編著 定價400元
55首熱門彈唱曲譜精心編配，包含完整前奏間奏，還原Ukulele最純正的編曲和演奏技巧。詳細的樂理知識解說，清楚的演奏技法教學及示範影音。

吹管樂器系列

口琴大全－複音初級教本
Complete Harmonica Method
李孝明 編著 定價360元 DVD+MP3
複音口琴初級入門標準本，適合21-24孔複音口琴。深入淺出的技術圖示、解說，全新DVD影像教學版，最全面性的口琴自學寶典。

陶笛完全入門24課
Complete Learn To Play Ocarina Manual
陳若儀 編著 定價360元 DVD+MP3
輕鬆入門陶笛一學就會！教學簡單易懂，內容紮實詳盡，隨書附影音教學示範，學習樂器完全無壓力快速上手！

豎笛完全入門24課
Complete Learn To Play Clarinet Manual
林姿均 編著 定價400元 附影音教學 QR Code
由淺入深、循序漸進地學習豎笛。詳細的圖文解說、影音示範吹奏要點。精選多首耳熟能詳的民謠及流行歌曲。

長笛完全入門24課
Complete Learn To Play Flute Manual
洪敬婷 編著 定價400元 附影音教學 QR Code
由淺入深、循序漸進地學習長笛。詳細的圖文解說、影音示範吹奏要點。精選多首耳熟能詳的影劇配樂、古典名曲。

古典吉他系列

古典吉他名曲大全（一）（二）（三）
Guitar Famous Collections No.1 / No.2 / No.3
楊昱泓 編著 每本定價550元 DVD+MP3
收錄多首古典吉他名曲，附曲目簡介、演奏技巧提示，由留法名師示範彈奏。五線譜、六線譜對照，無論彈民謠吉他或古典吉他，皆可體驗彈奏名曲的感受。

新編古典吉他進階教程
New Classical Guitar Advanced Tutorial
林文前 編著 定價550元 DVD+MP3
收錄古典吉他之經典進階曲目，可作為卡爾卡西的銜接教材，適合具備古典吉他基礎者學習。五線譜、六線譜對照，附影音演奏示範。

爵士鼓系列

邁向職業鼓手之路
Be A Pro Drummer Step By Step
姜永正 編著 定價500元 CD
姜永正老師精心著作，完整教學解析、譜例練習及詳細單元練習。內容包括：鼓棒練習、揮棒法、8分及16分音符基礎練習、切分拍練習…等詳細教學內容，是成為職業鼓手必備之專業書籍。

爵士鼓技法破解
Decoding The Drum Technic
丁麟 編著 定價800元 CD+VCD
爵士DVD互動式影像教學光碟，多角度同步樂譜自由切換，技法招術完全破解。完整鼓譜教學譜例，提昇視譜功力。

最適合華人學習的Swing 400招
許厥恆 編著 定價500元 DVD
從「不懂JAZZ」到「完全即興」，鉅細靡遺講解。Standand清單500首，40種手法心得。職業視譜技能…秘笈化資料，初學者保證學得會！進階者的一本爵士通。

爵士鼓完全入門24課
Complete Learn To Play Drum Sets Manual
方翊瑋 編著 定價400元
爵士鼓入門教材，教學內容由深入淺、循序漸進。掃描書中QR Code即可線上觀看教學示範。詳盡的教學內容，學習樂器完全無壓力快速上手！

電貝士系列

電貝士完全入門24課
Complete Learn To Play E.Bass Manual
范漢威 編著 定價360元 DVD+MP3
電貝士入門教材，教學內容由深入淺、循序漸進，隨書附影音教學示範DVD。

The Groove
The Groove
Stuart Hamm 編著 定價800元 教學DVD
本世紀最偉大的Bass宗師「史都翰」電貝斯教學DVD，多機數位影音、全中文字幕。收錄5首「史都翰」精采Live演奏及完整貝斯四線套譜。

放克貝士彈奏法
Funk Bass
范漢威 編著 定價360元 CD
最貼近實際音樂的練習材料，最健全的系統學習與流程方法。30組全方位正式訓練課程，超高效率提升彈奏能力與音樂認知，內附音樂學習光碟。

搖滾貝士
Rock Bass
Jacky Reznicek 編著 定價360元 CD
電貝士的各式技巧解說及各式曲風教學。CD內含超過150首關於搖滾、藍調、靈魂樂、放克、雷鬼、拉丁和爵士的練習曲和基本律動。



吉他手冊系列 樂理篇

吉他和弦百科
GUITAR CHORD ENCYCLOPEDIA

·潘尚文 編著·

·潘尚文 編著·

- 系統式樂理學習，觀念清楚，不易混淆
- 精彩和弦、音階圖解，清晰易懂
- 詳盡說明各類代理和弦、變化和弦的運用
- 完全剖析曲式的進行與變化
- 完整的和弦字典，查詢容易

定價200元

編著｜楊昱泓
監製｜潘尚文
封面、內頁插畫｜薛丞堯
封面設計｜沈育姍
美術編輯｜沈育姍、林定慧、呂欣純
平面攝影｜李國華
錄音｜陳韋達（Vision Quest Studio）
影像拍攝｜康智富、李國華
影像後製｜康智富、陳韋達
電腦製譜｜李國華

發行｜麥書國際文化事業有限公司
Vision Quest Publishing International Co., Ltd
地址｜10647台北市羅斯福路三段325號4F-2
4F.-2, No.325, Sec. 3, Roosevelt Rd.,
Da'an Dist., Taipei City 106, Taiwan (R.O.C.)
電話｜886-2-23636166‧886-2-23659859
傳真｜886-2-23627353

郵政劃撥｜17694713
戶名｜麥書國際文化事業有限公司
http://www.musicmusic.com.tw
E-mail：vision.quest@msa.hinet.net

中華民國108年2月四版

JOY WITH
樂在吉他
CLASSICAL GUITAR